_____ 님의 소중한 미래를 위해

이 책을 드립니다.

나도
내 글씨를
알아보고
싶다

누구나 쉽게 따라 하는 글씨 교정

나도 내 글씨를 알아보고 싶다

오현진 지음

메이트북스

메이트북스 우리는 책이 독자를 위한 것임을 잊지 않는다.
우리는 독자의 꿈을 사랑하고,
그 꿈이 실현될 수 있는 도구를 세상에 내놓는다.

나도 내 글씨를 알아보고 싶다

초판 1쇄 발행 2019년 3월 5일 | 지은이 오현진
펴낸곳 (주)원앤원콘텐츠그룹 | 펴낸이 강현규 · 정영훈
책임편집 이수민 | 편집 김하나 · 안미성 · 김슬미 · 최유진
디자인 최정아 | 마케팅 한성호 · 김윤성 | 홍보 이선미 · 정채훈 · 정선호
등록번호 제301-2006-001호 | 등록일자 2013년 5월 24일
주소 04778 서울시 성동구 뚝섬로1길 25 서울숲 한라에코밸리 303호 | 전화 (02)2234-7117
팩스 (02)2234-1086 | 홈페이지 www.matebooks.co.kr | 이메일 khg0109@hanmail.net
값 13,000원 | ISBN 979-11-6002-214-8 13640

이 도서의 국립중앙도서관 출판시도서목록(CIP)은 e-CIP홈페이지(http://www.nl.go.kr/ecip)에서
이용하실 수 있습니다.(CIP제어번호 : CIP2019005726)

펜으로 종이를 밝히는 것은
성냥으로 불을 밝히는 것보다
훨씬 감정을 타오르게 한다.

• 말콤 포브스(미국 최대 경제잡지 〈포브스〉의 CEO) •

자신의 호흡으로
글씨를 쓰게 되는 그날까지

"배우고 때로 익히면 또한 기쁘지 아니한가. 함께 배우려는 벗이 멀리서 찾아오니 또한 즐겁지 아니한가."라는 공자의 말처럼 이 책을 통해 독자들이 글씨의 변화를 경험하게 된다면 나 또한 매우 기쁠 것이다. 이 책을 읽는 모든 독자분들이 함께 기뻐하기를 바라며 책을 꼼꼼히 구성하는 데 정성을 다했다.

오랜 시간 서예를 하면서 글을 쓴다는 것과 호흡의 상관관계를 곰곰이 생각해보았다. 손으로 쓰는 글씨는 사람의 생명이라고 할 수 있는 '호흡'과 함께하니 글씨에서 생명을 느끼게 한다. 잘 쓴 글씨는 호흡이 안정되어 보는 이의 마음도 안정되게 하고, 잘 못 쓴 글씨는 호흡이 산만하니 보는 이의 마음도 불편하게 된다. 그러므로 잘 쓴 글씨란 호흡이 자연스럽게 이어지는 글씨라고 할 수 있겠다.

이 책은 어떻게 자연스러운 호흡을 담으면서 글씨를 잘 쓸 수 있을지 연습하도록 돕는다. 빨리 쓰는 글씨도 호흡과 함께 편안하게 쓸 수 있도록 하는 것이 목표다. 사실 필기는 정자로 또박또박 쓰는 것이 최종 목표는 아니다. 속도를 내면서 빠르게 써 내려갈 수 있고, 이때 글씨가 순한 호흡으로 이어지면 필기를 잘하는 것이다. 그러나 대부분 또박또박 심혈을 기울여 쓰는 연습을 할 뿐이다. 그러다 속도를 내면서 글씨를 쓰기 시작하면 다시 글씨가 안정되지 못한다.

처음부터 끝까지 호흡을 이어 글씨를 써야 전체적인 흐름이 편안해지지만, 인쇄체처럼 쓰려고 하면 오히려 글씨가 딱딱해진다. 한 글자에도 획의 강약과 느리고 빠름이 존재한다는 것을 이 책으로 연습하면서 발견하기를 바라는 마음이다.

편안한 호흡으로 글씨를 안정되게 쓰려면 올바른 조형을 이해하고 익히는 것이 중요하다. 중심선에서 어떻게 비율과 공간을 이해하고 안정적 조형을 찾아갈지를 이 책에서 중점적으로 다룬 이유다. 글씨에 편안함을 주기 위해 조형 글꼴을 만들어보았다. 이것이 이해된다면 다양한 각도로 여러 가지 글꼴을 만들 수 있으리라 믿는다. 이러한 부분이 이미 출간된 다른 책들과의 차별성이 될 것이다.

초등학생들에게 조형을 이해시키기는 매우 어려웠다. 오랜 세월을 지도하면서 이를 극복하기 위해 글씨 교정 노트를 개발해 특허출원을 하게 되었다. 이 노트로 많은 수강생들이 쉽게 이해하는 것을 보고 이 노트를 여러 사람들과 함께 나누기를 희망하고 있었는데, 소울메이트에서 출간을 제의해 이렇게 완성할 수 있었다. 하나님께서 주신 선물이라고 생각한다.

이 책 한 권으로 원하는 만큼 결과를 얻기 어려울 수도 있다. 힘들겠지만 여러 번 쓰기를 반복한다면 빠르게 쓰기도 자연스럽게 되리라 자신한다. 빠르게 쓰기는 호흡의 흐름이 되어야만 가능한 것이니 말이다. 이 책으로 모든 이들이 글씨를 잘 쓰게 되기를 바란다.

오 현 진

"나는 왜 글씨를 교정해야 할까?"라는 질문에 대한 답을 생각해보자. 연습하는 이유가 명확해진다면 적극적으로 연습할 수 있다. 또한 왜 글씨를 바르게 써야 하는지, 왜 글씨가 예쁘게 써지지 않는지 알아본다면 좀더 쉽게 글씨 교정 연습을 할 수 있을 것이다. 글씨를 교정하는 데는 큰 노력이나 시간을 들이거나 경비를 지출하지 않아도 되지만, 교정한 글씨는 자신과 평생을 함께하게 하는 동지가 된다.

1장

글씨 교정이
필요한 이들에게

1

왜 글씨를 잘 써야 할까요?

손으로 글씨를 쓰는 것보다 키보드로 입력하는 것이 훨씬 익숙해진 세상인데 왜 '글씨 쓰기'에 대한 관심이 높아진 것일까? 무엇보다 어떻게 해야 예쁘게 잘 쓸 수 있을지에 관심이 높다. 그 이유는 다양하겠지만 그 중에서 첫 번째는 손글씨가 가지고 있는 감성 때문이다. 똑같은 모양으로 인쇄된 글씨보다 사람의 감성을 교류할 수 있어 손글씨에 매력을 느끼는 것이다. 둘째, 손글씨를 멀리하다 보니 점점 악필이 되는 것에 대한 두려움이 생겼기 때문이다. 셋째, 학생들의 학교 시험이 서술형으로 바뀌면서 알아볼 수 없을 정도의 악필이 걱정거리로 수면 위로 떠올랐기 때문이다.

어떤 연구 결과에 따르면 글씨 쓰기는 균형 감각과 두뇌를 발달시키고 기억력과 사고력, 자기 관리 능력뿐만 아니라 읽기와 말하기 등과도 관계가 깊다고 한다. 연필을 쥐고 글씨를 쓴다는 것은 소뇌와 운동중추를 발달시키고, 마음을 차분하게 만들며, 기억력도 향상시켜준다.

필자는 학생들을 대상으로 한문 수업을 지도하면서 글씨가 바르고 단정한 학생일수록 집중력과 기억력이 높다는 것을 알게 되었다. 또한 이런 학생일수록 생각하면서 공부를 하게 되니 공부 효과도 더 높았다. 이것이 학생이라면 악필을 반드시 교정해야 하는 이유다. 센터에서 교정 지도를 받고 있는 학생 중에는 서술형 답안지를 알아보기 힘들 정도로 글씨를 잘 못 쓰는 학생도 있다. 이는 답안지를 채점하는 선생님 역시 매우 피곤하게 하게 만든다. 조금만 노력한다면 해결될 테니 피하지 말고 바르게 필기구를 다루며 글씨를 교정하기를 바란다.

대단한 학술적 이유로 바르게 글씨를 써야 한다고 주장하지는 않겠다. 다만 글씨를 잘 쓰면 적어도 살면서 불편함을 느끼거나 악필이라는 이유로 자신감이 위축되는 일은 없지 않을까?

또 우리 한글은 매우 아름다운 문자다. 많은 대중들이 캘리그라피에 환호하는 이유이기도 하다. 글씨 교정을 함으로써 아름다운 한글을 바르게 써보자.

왜 악필이 될까요?

1. 필기구를 잘못된 방법으로 잡는다

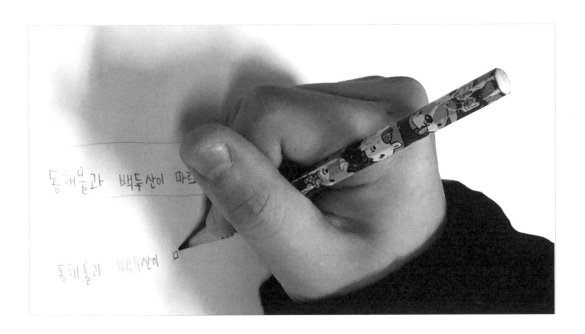

위의 사진처럼 필기구를 잡는 학생들이 예상 외로 많다. 이렇게 필기구를 잡게 되면 우선 자신이 글을 쓴 모습을 보기도 어렵고, 글자의 균형을 맞추기도 어려우며, 줄에 맞춰 쓰기도 쉽지 않다. 그리고 연필을 자유롭게 움직일 수 없으니 자신이 원하는 방향으로 글자 획을 긋지 못한다. 그러다 보니 글씨의 조형이 무너지고 선이 산만하게 된다. 결국 연필을 바르게 잡는 것이 글씨 교정의 첫걸음이다.

2. 글씨를 쓸 때 필요한 근육이 발달하지 않았다

위의 사진을 보자. 글씨를 쓸 때 필요한 근육이 제대로 발달하지 못해 악필이 된 경우다. 이를 교정하기 위해서는 인내심이 필요하다. 근육이 발달하는 데 시간이 걸리기 때문이다. 어린 학생이라면 시간을 충분히 가지고 여유롭게 즐기듯이 교정해가면 반드시 긍정적 효과를 얻을 수 있다. 무엇이든 단숨에 이루어진다는 말은 어불성설이다. 단숨에 이루게 되면 단숨에 본래대로 돌아간다.

간혹 "교정하는 데 시간이 얼마나 걸릴까요?"라는 질문을 받는다. 이는 학습자의 능력과 상태에 따라 다르다. 짧은 시간에 빠르게 효과를 보는 경우도 있지만 그런 경우는 몇 사람 되지 않고 대부분 많은 시간이 필요하다. 그러니 조급해하지 말자.

3. 글꼴의 조형적 이해가 부족하다

동해물과 백두산이 마르고 닳도록

이런 경우는 교정하는 데 시간이 오래 걸리지 않는다. 조형적 이해만 있으면 교정은 쉽다. 필자가 개발한 교정 노트로 가장 쉽고 훌륭하게 교정된다. 필기구를 운용하는 근육은 발달해 있지만 글꼴의 조형이 어떻게 안정적으로 이루어지는지 배우지 않았기에 악필이 되었다. 교육한 만큼 빠르게 교정되니 학습자도 뿌듯해한다.

　그러나 상황에 따라 매우 오랜 시간이 걸리기도 한다. 빠르게 교정되지 않는다고 실망하지 않길 바란다. 오직 시간과의 싸움이지, 언젠가는 교정될 것이다.

4. 글씨를 쓸 때는 바른 자세가 중요하다

붓펜을 바르게 잡고 있는 모습

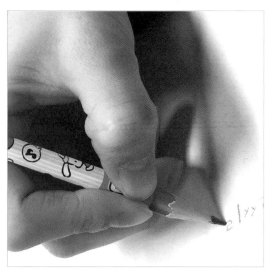

연필을 바르게 잡은 모습

필기를 할 때 자세를 바르게 해야 하는 것은 당연하다. 그러나 교육 현장에서 바른 자세를 요구하면 바른 글씨와 바른 자세는 연관성이 없다고 말하는 사람들도 있다. 글씨를 쓰는 이유는 무엇일까? 글씨는 왜 바르게 써야 하는가? 이 부분에 대해서 짚어보자. 글씨를 쓰는 이유는 다시 읽기 위해서다. 본인이 다시 읽거나 다른 사람이 다시 읽게 하기 위해서다. 글씨를 쓴 후 그것을 버린다면 바르게 써야 할 이유가 없다.

다시 읽어야 하니 가독성이 좋을수록 좋다. 자신이 쓰고도 알아보기 어렵다거나 다른 사람이 읽을 수 없다면 쓸모없는 글씨 쓰기다. 다른 사람이 읽을지도 모르니 더욱 아름다운 필기체를

보여주고 싶은 마음이 생길 것이고, 아름다운 필기체가 못난 필기체를 보는 것보다 좋으니까 우리는 자연스럽게 아름다운 필기체를 갖고 싶은 욕구가 생기는 것이다.

오직 읽기 위해 글씨를 쓰는 것이라고 하면 대부분의 사람들이 컴퓨터를 이용하면 되지 않겠냐고 말할 것이다. 하지만 그렇지 않다. 글씨를 쓴다는 것은 필기구를 통해서 지면에 자신의 기(氣)를 전달해나가는 작업이다. 이 과정에 집중력이 생기고 생각이 정리되니 교육적으로 매우 효과적이다. 현재 교육 현장에서 필기의 이런 순기능이 사라지고 있어 필자는 안타깝다.

"글 써봐야 안다, 내가 뭘 알고 모르는지, 여기서 창의성 출발"이라는 서울대학교 심리학과 박주용 교수님의 수업을 다룬 기사를 읽은 적이 있다. 글쓰기 교육의 중요성을 강조하는 기사다. 또 병적으로 집중력이 문제가 되는 학생 중 글씨 쓰기, 특히 바르게 글씨 쓰기 훈련을 통해서 집중력을 증가하는 경험을 한 적도 있다. 글씨를 쓰면서 자신과 필기구와 지면이 일체가 되면서 집중하고 편안해지기 때문이다. 강사 교육 후 보건소에서 정신질환자들을 대상으로 바르게 필기하면서 지면에 글씨를 써보는 시간을 갖고 효과를 보기도 했다고 한다. 모두 글씨 쓰기의 중요성을 보여주는 것이다.

5. 교정 지도만으로도 어느 정도 교정된다

교정 전 교정 후

글꼴의 안정적 조형을 이해하고 교정해나가는 사례 중 하나다. 시작 후 3개월 만에 필기가 안정되었다. 자신이 필기했지만 읽기조차 힘든 상황(왼쪽 사진)에서 필기한 것을 다시 공부하는 데 효과적인 필기(오른쪽 사진)가 되었다. 이것도 교정이 완전히 끝난 것이 아닌 중간 단계다. 글꼴을 작게 줄이거나 늘릴 수 있는 단계에서 조형적 글꼴을 만드는 단계로 나가야 바람직한 교정이다.

필기구를 바르게 잡는 방법

먼저 필기구를 바르게 잡는 방법에 대해 이해를 돕기 위해 사진으로 설명하겠다. 연필을 바르게 잡지 못하는 사람들은 대부분 젓가락 또한 바르게 잡지 못한다. 젓가락을 잡는 방법이 곧 연필을 잡는 방법과 동일하기 때문이다.

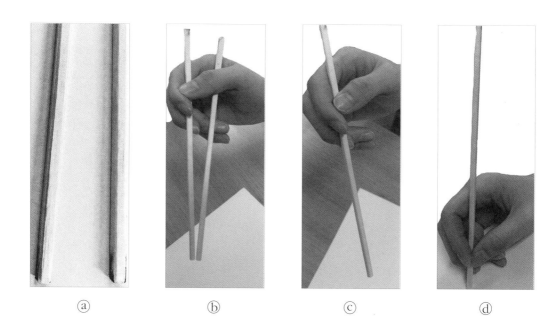

ⓐ ⓑ ⓒ ⓓ

ⓐ 나무젓가락을 나란히 놓는다.

ⓑ 젓가락 모양으로 잡는다.

ⓒ 팔목에 가까운 젓가락 하나를 빼낸다.

ⓓ 젓가락 끝을 잡아당겨서 필기하기 적당한 곳에서 멈춘다.

연필 잡는 방법을 보자. 앞쪽 ⓑ의 젓가락 잡은 모습에서 팔목 쪽 젓가락은 지지대 역할만 하고, 집기 위해 움직이는 역할은 ⓒ다. 젓가락을 집기 위해 근육이 움직이는 것과 필기를 하기 위해 움직이는 근육이 같기 때문에 어릴 적 젓가락을 바로 잡는 훈련은 필기를 용이하게 하는 근육의 발달에 도움이 된다.

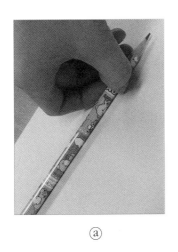
ⓐ

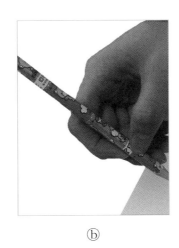
ⓑ

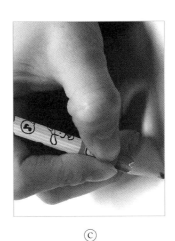
ⓒ

ⓐ 그림처럼 연필심 부분이 자신과 마주보게 지면 위에 놓은 후 손가락으로 집는다.
ⓑ 들어준 후 가운데 손가락은 연필의 끝부분에 지지대 역할을 할 수 있게 만든다.
ⓒ 지면에 고정해 자연스럽게 필기한다.

빨리 쓰기는 무조건 좋은 것일까요?

초등학생이라면 빨리 쓰는 방법은 권하고 싶지 않다. 아직은 정자를 또박또박 쓰는 것이 효과적이다. 중학생이라면 빨리 쓰기를 시도해볼 만하다. 그러나 또박또박 쓰는 정자체에 익숙해야만 흘림체도 잘 쓸 수 있다. 마구 쓴다고 흘림체가 아니다. 또박또박 쓰는 글씨체 교본 중 한글 판본체 형식으로 지도하는 교본서를 이용하면 된다.

그러나 판본체 형식의 글꼴은 빠르게 쓰면 글꼴이 무너지게 된다. 왜냐하면 글씨를 쓰는 데는 호흡과 흐름이 존재하기 때문이다. 연필을 지면에 대는 순간 호흡이 연필의 끝에 존재한다. 줄 긋기를 할 때, 초등 저학년은 처음부터 끝까지 힘을 주면서 긋는 반면, 능숙한 선긋기를 하는 사람이라면 시종일관 똑같은 힘을 가하지 않는다. 힘을 주고 빼고 하는 리듬을 타야만 글자를 쓸 때 흘림체도 무리 없이 가능하다. 그렇기 때문에 판본체 글꼴은 힘의 강약의 운용을 배우기에는 적합하지 않다.

궁체나 정자체를 배우는 것이 가장 좋으나 빠르게 쓰면 흐트러지게 된다. 궁체와 정자체를 약간 경사를 주면서 변형시킨다면 빠르게 써도 흐트러지지 않는 글꼴이 된다.

이번에는 글씨를 잘 쓰기 위한 기본 개념을 익혀보자. 조금은 지루할 수도 있지만 인내심을 가지고 기본 개념을 익힌다면 이 책을 활용하는 데도 훨씬 효율적이다. 또한 3장에서 글씨를 쓰는 연습을 하는 데도 도움이 될 것이다.

2장

누구나 쉽게 따라 하는
실전 글씨 연습

자음 쓰기

자음은 작은 선으로 쓰기 때문에 호흡이 짧고 힘이 들지 않는다. 글씨가 밉게 되는 경우는 자음에서 가로선과 세로선의 비율이 잘못되거나, 공간의 비율이 적당하지 않아서다.

ㅗ, ㅛ 등과 ㄱ 쓰기
가로획과 세로획의 길이가 같게 한다. 가로획과 세로획의 방향이 바뀔 때 칼날 같은 정직각은 피하고 부드럽게 쓴다.

ㅜ, ㅠ, ㅈ, ㅎ, ㅋ, ㅉ 등과 ㄱ 쓰기
가로획보다 세로획이 짧게 한다. 처음 연필을 지면에 댈 때 점을 찍듯 힘 있게 댄 뒤 힘을 빼고 선을 그어야 힘 있는 선이 나온다. 처음부터 끝까지 힘을 주고 그으면 획이 예쁘지 않다.

ㅏ, ㅑ, ㅓ, ㅕ 등과 ㄱ 쓰기

첫 번째 칸의 1/2 지점에서 다음 칸 1/2 지점까지 연결하고, 사선으로 첫 번째 세로줄까지 이어준다. 가로획과 세로획의 길이는 같고, 사선은 정사선은 피해 가로획과의 사이를 적당하게 벌려주는 미세한 곡선으로 긋는다.

ㅏ, ㅑ, ㅣ 등과 ㄴ 쓰기

첫 번째 칸 중간 지점 안쪽에서 점획을 찍은 후 세로획을 첫 번째 세로줄 약간 밖에서 긋는다. 그다음 중앙의 가로줄 조금 아래에서 사선으로 두 번째 세로줄과 만나는 지점까지 긋는다.

 ㅓ, ㅕ 등과 ㄴ 쓰기

첫 번째 세로줄 바깥에서 두 번째 칸 가로줄 중간 지점까지 그어준다. 이때 첫 점획은 압을 가하는데, 다만 내려 그을 때까지 힘을 주면 선이 경직되니 주의하자. 방향이 바뀔 때 약간 압을 준 다음 다시 압을 풀어야 전체 선이 편안하다.

 ㅗ, ㅛ, ㅜ, ㅠ, ㅡ 등과 ㄴ 쓰기

첫 번째 세로줄에서 시작해 두 번째 세로줄에서 약간 위로 그어 마무리한다. 세로획보다 가로획이 약간 길다. 이때 'ㄴ'이 중앙의 가로줄 아래로 내려오면 무게중심이 무너지게 되어 글씨가 자연스럽지 않다.

받침으로 ㄴ 쓰기

첫 번째 세로줄에서 시작해 세로획을 긋고, 가로획을 두 번째 세로줄까지 직선으로 그으면 된다. 세로획보다 가로획을 길게 쓴다.

ㅏ, ㅑ, ㅣ 등과 ㄷ 쓰기

첫 번째 세로줄 바깥에서 첫 획을 시작해 두 번째 세로줄 중간 지점까지 사선으로 긋는다. 'ㄴ'은 중앙의 가로줄과 두 번째 세로줄이 만나는 지점에서 멈춘다.

ㅏ, ㅕ 등과 ㄷ 쓰기

첫 번째 세로줄 바깥에서 시작한 첫 획 'ㅡ'는 두 번째 칸 중간까지 약간 사선으로 긋는다. 'ㄴ'은 'ㅡ'획 첫 번째 지점에 맞물리면서 안쪽으로 점획을 찍고, 두 번째 세로줄과 중앙의 가로줄이 만나는 곳까지 그어준다.

ㅗ, ㅛ, ㅜ, ㅠ, ㅡ 등과 ㄷ 쓰기

첫 번째 세로줄에서 시작해서 'ㅡ'는 사선으로 두 번째 세로줄까지 약간 사선으로 긋는다. 'ㄴ'은 'ㅡ'의 첫 점획과 살짝 맞닿아 시작하며, 두 번째 세로줄까지 그어주되 중앙의 가로줄 아래로 내려오지 않아야 한다.

받침으로 ㄷ 쓰기

'ㅡ'은 사선이지만, 마지막 'ㄴ'은 직선으로 그어주어야 안정감이 있다. 첫 번째 세로줄에서 시작해 두 번째 세로줄까지 그어준다.

ㅏ, ㅑ, ㅣ 등과 ㄹ 쓰기

가로획으로 그은 사선의 각도가 같게 하고, 'ㄱ'과 'ㄷ'의 공간의 비율이 비슷해야 보기가 좋다. 'ㄴ'의 마지막 획은 길게 뺀다.

ㅏ, ㅕ 등과 ㄹ 쓰기

ㅏ, ㅑ 등과 ㄹ을 쓸 때와 같이 'ㄱ'을 긋는다. 그러나 'ㄴ'은 세로줄 두 번째 칸 중간까지 그어주어야 ㅏ, ㅕ 등을 편안하게 쓸 수 있다.

ㅗ, ㅛ, ㅠ, ㅡ 등과 ㄹ 쓰기

첫 번째 세로줄에서 시작해 두 번째 세로줄에서 마무리한다. 이때 경사가 같아야 된다. 또한 'ㄱ'과 'ㄷ'의 공간 비율은 같아야 한다.

받침으로 ㄹ 쓰기

'ㄷ'의 마지막 획은 직선으로 하며, 'ㄱ'과 'ㄷ'의 공간 비율이 같아야 한다. 받침이 약해지면 글씨가 불안 정해지니 주의하자.

한 가지로 결합되는 ㅁ 쓰기

ㅁ은 한 가지로 모든 모음과 결합하지만, 받침 글자에서 마지막 획을 직선으로 그어주면 된다. 'ㄱ'획은 가로줄 칸 중간에서 마무리한다.

 한 가지로 결합되는 ㅂ 쓰기

ㅂ 역시 한 가지로 쓰인다. 세로줄 약간 밖에서 세로획을 긋고, 두 번째 획은 첫 점획보다 사선으로 위에서 시작한다. 받침 글자만 마지막 획을 사선으로 하지 않고 직선으로 한다.

 한 가지로 결합되는 ㅇ 쓰기

ㅇ도 한 가지로 쓰인다. 세로 첫 번째 칸과 두 번째 칸에 'ㅇ'이 걸치게 한다. 첫 번째 세로줄과 중앙의 가로줄이 만나는 지점이 'ㅇ'의 중앙에 오게 한다. 원은 약간 타원형이 좋다.

한 가지로 결합되는 ㅎ 쓰기

ㅎ도 한 가지로 쓰인다. 첫 번째 세로줄을 중심선으로 첫 번째 칸 중심에서 선을 그어 사선으로 두 번째 칸 중심까지 이어준다. 첫 획은 약 45°로 사선으로 한다.

ㅏ, ㅑ, ㅣ 등과 ㅅ 쓰기

두 번째 칸 위 중앙에서 시작해 사선으로 첫 번째 칸 아래까지 긋는다. 'ㅅ'의 두 번째 획은 중앙의 가로줄과 첫 번째 세로줄이 만나는 지점에서 시작해 두 번째 칸 아래에서 멈춘다.

ㅓ, ㅕ 등과 ㅅ 쓰기

'ㅅ'의 첫 점획은 두 번째 칸 위 중앙에서 시작하고, 첫 번째 칸 중간 지점에서 마무리한다. 중앙의 가로 줄과 첫 번째 세로줄이 만나는 지점에서 시작해 첫 번째 세로줄에 가깝게 그어서 ㅓ, ㅕ 등을 쓸 수 있는 공간을 만든다.

ㅗ, ㅛ, ㅜ, ㅠ, ㅡ 등과 ㅅ 쓰기

동그라미 부분의 공간을 넉넉하게 만들어주며, 두 번째 세로줄 끝에서 멈춘다. 동그라미 부분이 넉넉해 야 ㅗ, ㅛ, ㅜ, ㅠ, ㅡ 등을 쓰기 쉽다.

ㅏ, ㅑ, ㅣ 등과 ㅈ 쓰기

첫 번째 칸에서 첫 획을 시작하고, 두 번째 칸 중앙까지 사선으로 이어준다. 마지막 획은 두 번째 세로 줄 칸 중심까지 이어준다.

ㅓ, ㅕ 등과 ㅈ 쓰기

화살표 부분에 모음을 쓸 수 있게 공간을 확보해야 한다. 그래야 ㅓ, ㅕ 등을 쓰기에 편하다.

ㅗ, ㅛ, ㅜ, ㅠ, ㅡ 등과 ㅈ 쓰기

중심선을 맞추어 간격을 벌려준다. 첫 번째 세로줄에서 시작해 두 번째 세로줄까지 이어주고, 다시 첫 번째 세로줄까지 이어준다. 마지막 획은 두 번째 세로선까지 이어준다.

ㅏ, ㅑ, ㅣ 등과 ㅊ 쓰기

첫 번째 칸 중앙에서 시작해 두 번째 칸 중앙에서 멈춘다. 마지막 획도 두 번째 칸에서 멈추어야 하며, 1/2로 나눈 지점에서 파란선까지 이어준다.

ㅏ, ㅕ 등과 ㅊ 쓰기

화살표 지점에 모음을 쓸 수 있게 공간을 만들어주는 것이 중요하다. 그래서 첫 번째 세로줄 중앙에서 두 번째 칸 중앙까지 이어준다. 마지막 획은 3등분한 선으로 첫 번째 세로줄 가까이에 긋는다.

ㅗ, ㅛ, ㅜ, ㅠ, ㅡ 등과 ㅊ 쓰기

먼저 중심선을 맞추고, 상하좌우의 무게중심을 맞춘다.

ㅏ, ㅑ, ㅣ 등과 ㅍ 쓰기

첫 번째 세로줄의 중심에서 시작해 두 번째 칸 중심까지 이어준다. 마지막 획은 두 번째 세로줄까지 이어준다.

ㅓ, ㅕ 등과 ㅍ 쓰기

첫 번째 칸 중앙에서 시작해서 사선으로 두 번째 칸 중앙까지 이어준다. 마지막 획을 중앙까지만 그어야 ㅏ, ㅑ 등의 모음을 편하게 쓸 수 있다.

ㅗ, ㅛ, ㅜ, ㅠ, ㅡ 등과 ㅍ 쓰기

중심선에서 대칭이 되어야 하며, 화살표 부분의 공간을 답답하지 않게 신경 쓴다.

모음 쓰기

모음은 선이 길므로 호흡도 길다. 힘 있게 선을 그으려면 압에 변화를 주자.

글꼴을 만들 때 공간과 비율이 맞아야 하고, 선을 그을 때 강약과 흐름도 필요하다. 그러나 이보다 앞서 전체 글꼴의 구도를 파악하는 것이 좋다. 이해를 돕기 위해서 틀을 만들어 설명한다.

직사각 구도

직사각의 틀을 유지한다. 이때 상하좌우의 무게중심이 안정되어야 한다. 가로줄을 중심으로 상하의 무게중심에 신경 쓰며 글씨를 써보자.

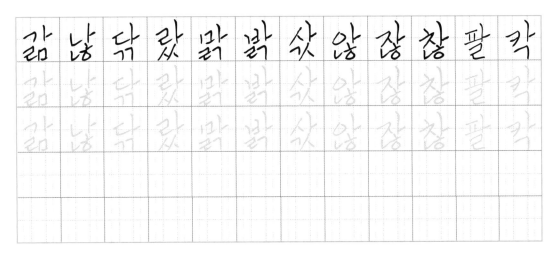

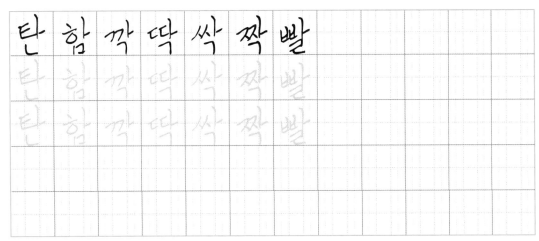

삼각형 구도 1

전체적으로 삼각형의 구도를 유지한다. 세로줄 두 번째 칸을 중심에 두고
좌우가 대칭되면 된다.

삼각형 구도 2

마름모를 반으로 가른 구도의 삼각형이다. 가로 중심선을 중심으로 무게중심을 잡으면 편안한 글꼴을 만들 수 있다.

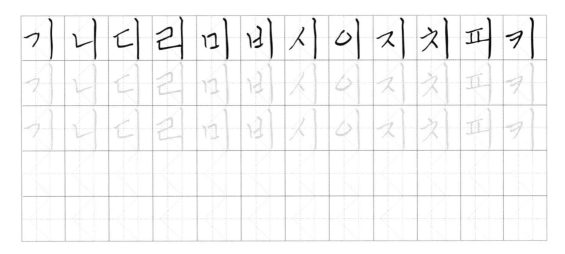

기 니 디 리 미 비 시 이 지 치 피 키

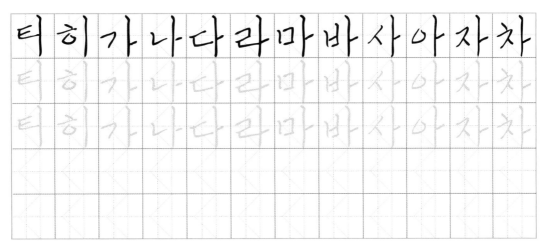

티 히 가 나 다 라 마 바 사 아 자 차

카타파하거너더러머버서어

카타파하거너더러머버서어

카타파하거너더러머버서어

저처커터퍼허

저처커터퍼허

저처커터퍼허

마름모 구도

가로 중심선이 이 구도의 중심이 된다. 중심보다 위와 아래가 면적이 작아
서 마름모 구도가 된다. 이때도 마찬가지로 상하는 균형을 이룬다.

비율과 공간에 대한 조형

글꼴의 구도를 파악했다면 그 구도 속에 글자를 넣어보자. 이때 공간의 비율을 생각하면서 가장 적당한 비율이 어떠한지를 보는 연습이 필요하다. 처음에는 틀을 만들어 연습하면 도움이 된다.

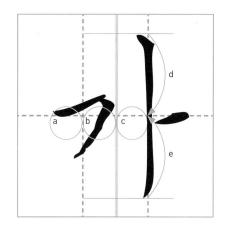

a, b, c의 비율이 같아야 하고, d와 e의 길이가 같아야 한다. 글씨가 바르고 반듯하게 보이려면 이렇듯 비율이 맞아야 한다. 사람의 얼굴에 비유한다면 코를 중심으로 좌우의 비율이 조화롭지 않고 오른쪽 눈과 코의 거리와 왼쪽 눈이 서로 다르면 이상하게 보일 것이다. 글씨를 바르게 쓰기 위해서는 상하좌우의 비율부터 맞춰야 한다.

직사각 구도에서의 글꼴 조형

a~f의 각 선들이 평행을 이루게 하는 것이 중요하다. 받침 'ㄱ'자의 끝 획을 g까지 내려 그어 a와 조화를 이루게 한다. 마지막 'ㄱ'의 끝 획을 어떻게 처리하느냐에 따라 글꼴이 안정될 수도 있고, 그렇지 않을 수도 있어 중요하다.

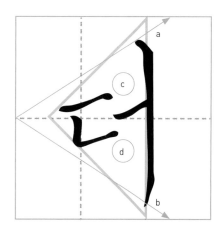

삼각 구도에서의 글꼴 조형 1

c와 d의 공간 비율이 비슷하고, a와 b의 각도가 비슷해야 한다.

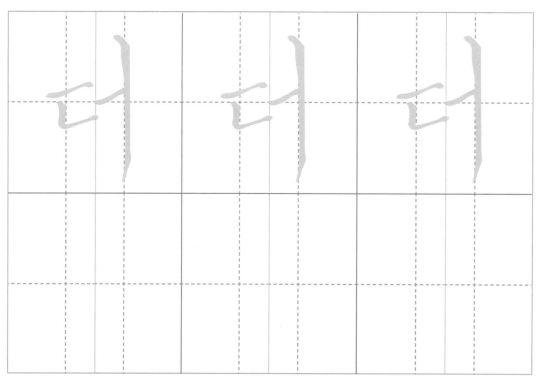

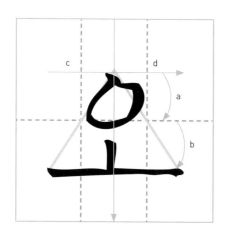

삼각 구도에서의 글꼴 조형 2
a와 b의 길이가 비슷하고, 'ㅗ'에서 e보다 f가 길면 어색하게 된다.
f보다 e가 약간 길어도 안정적이다.

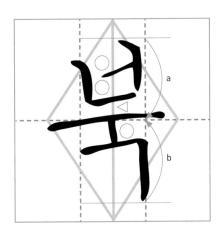

마름모 구도에서의 글꼴 조형
a와 b의 길이가 비슷해야 하고, 'ㅜ'의 중심축으로 왼쪽보다 오른쪽이 길면 보기에 좋지 않다. 상하좌우의 무게중심이 비슷해야 안정적이고 바른 글씨가 된다.

글꼴을 만들 때 공간과 비율이 맞아야 하고,

선을 그을 때 강약과 흐름도 필요하다.

그러나 앞서 전체 글꼴의 구도를 파악하는 것이 좋다.

글씨는 같은 압과 속도로 쓰면 안 된다. 압의 강약과 흐름이 있어야 한다. 이때의 강약과 흐름은 호흡과 함께한다. 똑같은 호흡으로 필압을 유지하면 글씨의 흐름은 딱딱해진다. 똑같은 속도로 글씨를 쓴다면 일정한 호흡으로 글씨를 쓰게 된다. 오선지 위의 음표로 예를 든다면 같은 음표가 오선지 위에서 일정하게 이어지면 음악이 될 수 없는 것과 같다. 글씨 쓰기 초보에서 벗어나자. 언제까지 한글을 처음 배우는 어린아이와 같은 글씨를 쓸 것인가? 호흡을 가다듬으며 글씨 연습을 해보자.

3장

호흡의 흐름으로
다듬어지는 글씨 연습

기본 글자부터 철저하게 연습해 중심 색선이 없더라도 글씨를 쓸 수 있게 한다. 먼저 색선을 중심으로 상하좌우의 길이와 비율, 공간의 비율 등을 생각하며 연습하자.

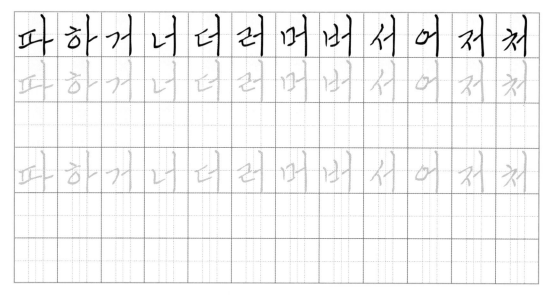

커 터 퍼 허 갸 냐 댜 랴 먀 뱌 샤 야

커 터 퍼 허 갸 냐 댜 랴 먀 뱌 샤 야

커 터 퍼 허 갸 냐 댜 랴 먀 뱌 샤 야

겨 려 셔 고 노 도 로 모 보 소 오 조

겨 려 셔 고 노 도 로 모 보 소 오 조

겨 려 셔 고 노 도 로 모 보 소 오 조

초 꼬 토 포 호 교 뇨 됴 툐 꾜 쇼 요

초 꼬 토 포 호 교 뇨 됴 툐 꾜 쇼 요

초 꼬 토 포 호 교 뇨 됴 툐 꾜 쇼 요

교 표 효 구 누 두 루 무 부 수 우 주

교 표 효 구 누 두 루 무 부 수 우 주

교 표 효 구 누 두 루 무 부 수 우 주

추 쿠 투 푸 후 규 뉴 듀 류 뮤 뷰 슈

유 쥬 츄 큐 튜 퓨 휴 그 느 드 르 므

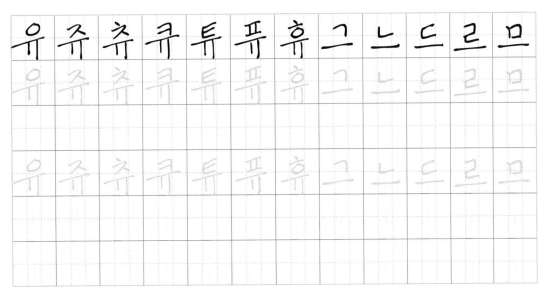

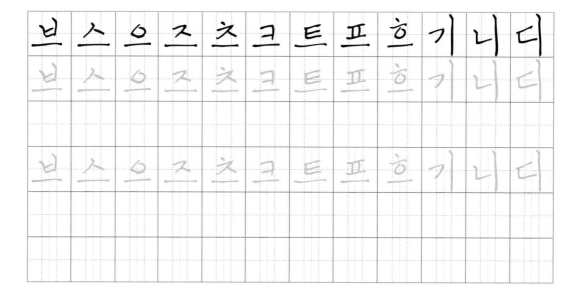

브 스 으 즈 츠 크 트 프 흐 기 니 디

브 스 으 즈 츠 크 트 프 흐 기 니 디

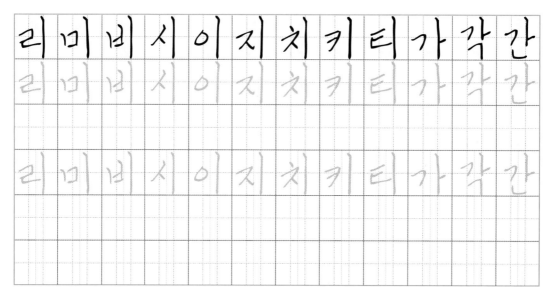

리 미 비 시 이 지 치 키 티 가 각 간

리 미 비 시 이 지 치 키 티 가 각 간

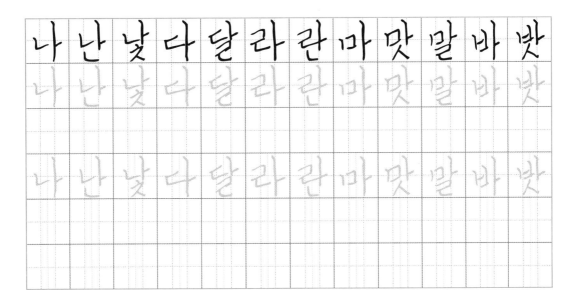

나 난 낮 다 달 라 란 마 맛 말 바 밧

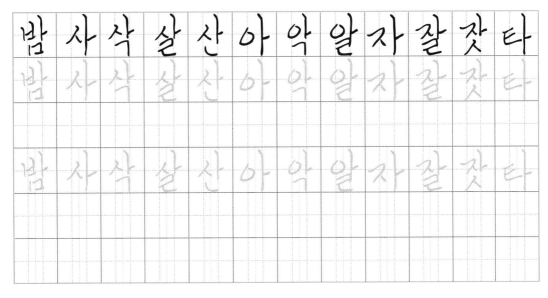

밤 사 삭 살 산 아 악 알 자 잘 잣 타

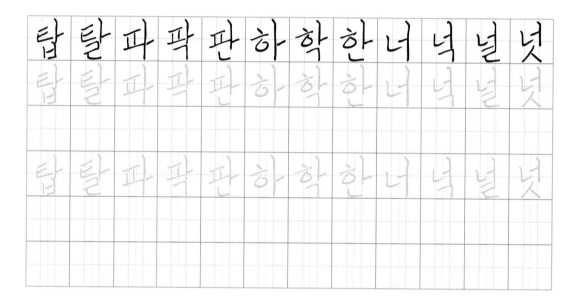

탑 탈 파 팍 판 하 학 한 너 녁 널 넛

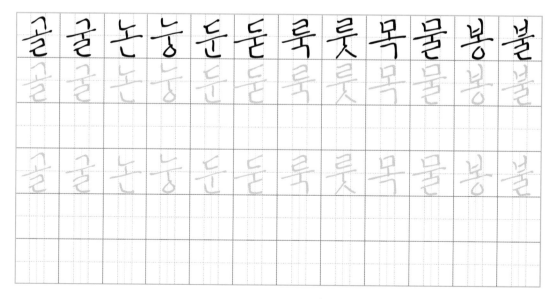

골 굴 논 눙 둔 둗 룩 룻 목 물 봉 불

솟	슴	옥	울	준	중	춘	출	콩	콜	퐁	풀
솟	슴	옥	울	준	중	춘	출	콩	콜	퐁	풀
솟	슴	옥	울	준	중	춘	출	콩	콜	퐁	풀

훗	홍	교	콜	퓰	뇽	듕	룡	슛	윳	중	쥿
훗	홍	교	콜	퓰	뇽	듕	룡	슛	윳	중	쥿
훗	홍	교	콜	퓰	뇽	듕	룡	슛	윳	중	쥿

훌 흥 흥 돎 많 았 닮 엮 곯 꼭 꿈 뚫

빽 깍 껄 뽐

색선에 맞추어 글꼴의 조형을 익히기

한 칸을 가로 3등분, 세로 2등분으로 나누었고, 중앙에 색선으로 중심을 잡기 쉽게 구성했다. 색선을 중심으로 상하좌우의 무게중심을 생각하며 연습한다.

불 자체는 다른 장작이

있는 한 계속해서 타오

를 것이다. 천하의 모든

만물은 유에서 생기고

유는 다시 무에서 생긴

다. 그릇이 발동하면 물

이　발동하지만　스스로는

발동하지　못한다. 인간에

게　최고의　명예는　결코

쓰러지지 않는 일이다.

삶과 자신에 대해 웃을

수 있는 사람은 살면서

스트레스를 덜 받는다.

유머감각이 뛰어나면 사

다리를 더 빨리 오를

수 있고 또한 그 과정

을 더 많이 즐길 수

있다. 유머감각이 있는

사람은 좋은 인간관계를

유지하기 때문에 사람에

대한 영향력도 커진다.

부서의 연대 의식이 강

화되고 생산성이 증대된

다. 불가능하다고 입증되

기　　전까지는　모든　것이

가능하다.

틀릴　수　있는　기회를

절대 포기하지 말라. 그

러면 삶에서 새로운 것

을 배워 전진할 수 있

는		능	력	을		상	실	하	게		되
는		능	력	을		상	실	하	게		되

기		때	문	이	다	.	세	상	에	서
기		때	문	이	다	.	세	상	에	서

멀	어	지	면		자	유	로	움	의		바
멀	어	지	면		자	유	로	움	의		바

다 로　나 아 간 다.　모 든　일

은　결 심 에 서　시 작 된 다.

자 신 의　삶 을　완 벽 하 게

장악하고 스스로 자신과

경주하면서 소명을 발견

하고 삶의 황홀감을 경

험하라. 과거나 미래의

어떤 일도 지금 네 안

에 있는 것에 비하면

아무것도 아니다. 인생을

그저 흘려보내서는 안

된다.

외물을 중히 여기는 자

는 속마음이 졸렬해지는

것이리라.

⑪ 한 글자 쓰기

문장 쓰기 연습을 위한 첫 단계로 한 글자씩 색선을 없애고 연습해보자. 중앙에 그어져 있는 중심선을 기준으로 상하의 무게를 유지하도록 하자.

딱 복 악 불 떡 빵 상 당 팔 발 중 줄

궁 굴 복 흉 복 붓 돌 솔 둘 셋 넷 육

칠 팔 구 십 붓 흙 풀 칼 혹 홈 핫 실

틀 장 들 폰 발 솔 상 쌀 알 얼 옷 잠

종 춤 봄 벌 복 감 곰 꽃 달 맛 말 벗

책 길 손 방 엿 향 차 점 문 금 은 동

두 글자 쓰기

두 글자를 쓴다는 것은 호흡이 두 글자까지 이어져야 한다는 의미다. 이 사실을 꼭 기억하면서
두 글자 단어들을 써보자.

전기	노트	벼루	달력	구름

어항	연필	문자	영어	커피

하늘	바다	노력	역사	인류

직면	마디	중심	소용	결심

거위	전진	기회	능력	등산

노소	율동	복도	친구	외국

⑬ 세 글자 쓰기

이번에는 세 글자 단어다. 좀더 호흡이 길어지기 시작한다. 첫 글자에 펜을 두면 마지막 글자를 쓸 때까지 한 호흡으로 써야 한다.

수 선 화

가 슴 속

좋 아 해

하 와 이

분 위 기

복 수 초

두 려 움

완 두 콩

안 내 원

물 질 적

솔 방 울

완 전 히

마음을 아름답게 하는 문장 쓰기

드디어 문장을 쓰는 연습이다. 첫 점획을 찍는 순간부터 마지막 글자를 완성할 때까지 호흡을 일정하게 이어보자. 선이 쉬었다 갔다, 압을 주었다 풀었다 하며 써보자.

나는 당신의 첫 별

달 속에 당신이 있어요

바다 위에 내리는 눈은 쌓이지 않는다.

세상의 물기를 털어요.

오늘은 명예를 푸는 날

오늘 저녁 창가에 어룽
대는 별 하나를 향해

별 하나를 향해 걷다.

닫은 문에 넘치는 달빛

겨울이 지나야 봄이지요

가장 밝게 빛나는 별의
안부를 묻고 있었다.

책을 펴기 좋은 햇빛

봄꽃은 창을 밝히고

자신을 한번 믿어보라.

밤하늘에 별이 잘 안
보이는 이유를 아세요

나뭇잎이 파랄 때 나뭇
잎은 정말 파란 것일까

나뭇잎이 파랄 때 나뭇
잎은 정말 파란 것일까

벌레 먹은 사과가 손에
잡힐 때도 있었다.

벌레 먹은 사과가 손에
잡힐 때도 있었다.

중심선 없이 명언 쓰기

중심선 없이, 점을 찍고 선을 내려 긋는 것에서도 벗어나 글씨 연습을 해보자. 세로획은 순간적으로 역필을 사용하면 강한 선을 그을 수 있다. 연습할수록 빠르게 쓰기도 익숙해질 것이다.

할		수		있	다	라	고		말	하	자

- 나카타니 아키히로

할		수		있	다	라	고		말	하	자
할		수		있	다	라	고		말	하	자

인	간	은		타	인	을		위	해		살
아	간	다	.								

- 아인슈타인

인	간	은		타	인	을		위	해		살
아	간	다	.								

상	호		간	의		차	이	와		거	리
를		사	랑	할		수		있	다	면	
상	대	방	의		전	부	를		바	라	볼
수		있	을		것	이	다	.			

- 릴케

상	호		간	의		차	이	와		거	리
를		사	랑	할		수		있	다	면	
상	대	방	의		전	부	를		바	라	볼
수		있	을		것	이	다	.			

지갑을 비워 머리를 채
우면 누구도 그것을 빼
앗을 수 없다.

- 벤저민 프랭클린

지갑을 비워 머리를 채
우면 누구도 그것을 빼
앗을 수 없다.

내가 없어도 세상은 잘
만 돌아갑니다.

- 혜민스님

16 노트를 깔끔하게 하는 글씨 쓰기

지금까지 연습한 것처럼 세로선을 중심으로 맞춰 쓰는 것이 아니라, 모든 글씨를 칸의 제일 아래 선에서 멈춘다.

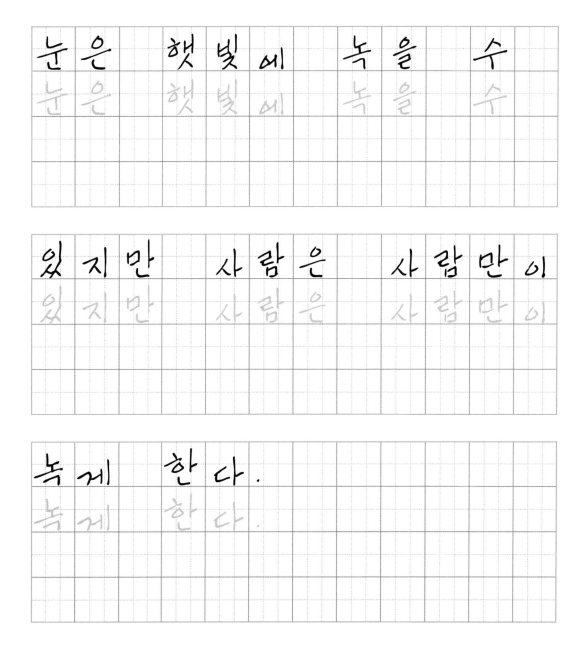

겨울이 추워서 봄이 그

립고, 힘드니까 휴식이

달콤한 사탕이 된다.

무엇을 하거나 무엇이

되거나 무엇을 갖는가는

모두 생각에 달려 있다

칸 없이 아래 선에 맞춰 글씨 쓰기

중심선이 사라지면 글씨에 자신감을 잃는다. 앞에서 말했듯이 노트의 아래 선에 맞춰 구성하면
가장 쉽고 깔끔하게 정리된다. 짧은 시간에 바른 글씨를 쓸 수 있는 방법이기도 하다.

다	른		사	람	의		말	에		귀	를
기	울	이	지		않	으	면		상	대	도
당	신	의		말	을		귀		기	울	여
듣	지		않	는	다	.					

다른 사람의 말에 귀를 기울이지 않으면
상대도 당신의 말을 귀 기울여 듣지 않는다.

오늘은 왠지 나에게 큰 행운이 생길 것 같다.

오늘은 왠지 나에게 큰 행운이 생길 것 같다.

여기 네 인생이 있다. 너는 되고 싶었던 너인가?

여기 네 인생이 있다. 너는 되고 싶었던
너인가?

가혹하고 부정적 뜻이
함축된 증상의 말들을
피하라.

가혹하고 부정적 뜻이 함축된 증상의
말들을 피하라.

18 변형 글꼴로 하는 캘리그라피

지금까지 연습한 기본 글씨를 바탕으로 획에 변화를 주면 여러 글꼴이 만들어지는 재미를 느낄 수 있다. 이렇게 조금씩 기본 틀을 깨며 자신만의 감성 글꼴을 만들어보자.

캘리그라피 팁

한 글자에서 모든 획에 변화를 주기보다는 한 획이나 두 획에 변화를 주는 것이 무난하다. 글씨 쓰기에 자신감이 생기면 펜뿐만 아니라 다양한 필기구로 캘리그라피에 도전해보자.

마음이 　조급해진다.

마음이 　조급해진다.

캘리그라피 팁

획의 변화도 필요하지만 획을 그을 때 속도를 다르게 하는 것도 글꼴을 변화시킨다. 더 나아가 느림과 빠름의 속도 변화가 글자 속에 유유히 흐르게 된다.

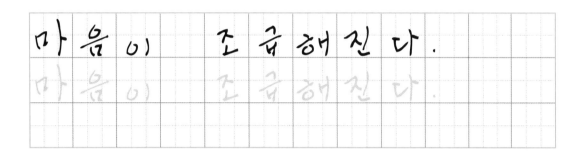

오 늘 은 하 늘 이 파 랑 다 .

캘리그라피 팁

중심선이 있는 틀에서 변화를 주어 글꼴을 만들고, 중심선이 없이도 잘 쓸 수 있게 연습한다.

오늘은 하늘이
파랑다

좋	은		일	만		가	득		하	세	요
좋	은		일	만		가	득		하	세	요

좋	은		일	만		가	득		하	세	요
좋	은		일	만		가	득		하	세	요

캘리그라피 팁

모음 가운데 하나나 둘 정도를 흘림체를 사용하면서 써보면, 부드러운 느낌이 훨씬 강하고 흐름이 더욱 선명해질 것이다.

숫자와 영어 쓰기

숫자나 영어를 쓸 때는 필기구를 조금 다르게 잡아야 한다. 한글을 쓸 때보다 조금 경사도 있게
잡고 쓴다면 잘 쓸 수 있을 것이다.

0	1	2	3	4	5	6	7	8	9	10	
0	1	2	3	4	5	6	7	8	9	10	
0	1	2	3	4	5	6	7	8	9	10	

5745321045748902436289 4365

5745321045748902436289 4365

5745321045748902436289 4365

a b c d e f g h i j k l
m n o p q r s t u v w x
y z

a b c d e f g h i j k l
m n o p q r s t u v w x
y z

abcdefghijklmnopqrstuvwxyz

abcdefghijklmnopqrstuvwxyz

abcdefghijklmnopqrstuvwxyz

호흡하며 흐르듯 빠르게 쓰기

글씨의 기본 정자체는 잘 쓰는데 빠르게 쓸 때 글씨가 무너지는 사람들이 있다. 또박또박 쓰는 것에만 집중했기 때문이다. 글씨 한 글자에도 흐름과 호흡이 담겨 있다. 글자를 쓸 때 시작점과 끝점까지 동일한 힘을 가한다면 천천히 쓸 때는 바르더라도 조금만 속도를 내면 형태가 무너진다. 그렇기 때문에 한 글자를 쓸 때도 획마다 힘이 다르게 들어간다는 것을 느끼면서 써야 한다. 글씨를 쓰면서 힘을 빼거나 주는 연습이 되어야 빠르게 써내려가도 흐름이 자연스럽다.

가장 좋은 글씨는 조화롭고 자연스러운 글씨다. 사람마다 호흡이 서로 다르기 때문에 글씨체도 다르다. 어떤 글씨체가 '정답'이라고 할 수 없다. 다만 잘 쓰기 위한 기본 규칙이 있고, 규칙을 익히게 되면 조화와 흐름에 따라 글씨가 자연스러워진다. 이런 자연스러운 글씨는 읽는 사람에게 편안함을 주기에 잘 쓴 글씨라고 할 수 있다.

손 가는 대로 균형을 맞출 것

이처럼 호흡과 흐름에 따라 글씨를 잘 쓸려면 균형이 중요하다. 그래서 처음 글씨를 익힐 때는 균형적인 편안함을 먼저 이해해야 한다. 지나치게 멋을 부리는 글씨에 연연하지 말자. 초등학생이라면 흘림체보다는 먼저 정자체를 또박또박 익히는 과정이 우선되어야 한다. 중학생이라면 글씨를 잘 쓸 수 있는 근육이 발달했을 테니 흘림체를 공부하는 것이 효과적이다. 성인이라면 정자체를 익힌 후 흘림체를 익혀서 빠르게 균형을 잡아가는 훈련을 하면 된다. 자연스럽게 손 가는 대로 마음 가는 대로 멋진 글씨를 쓸 수 있을 것이다.

격식이 중요한 것은 아니다

각자의 글씨는 자신만의 감성이 담겨 있다. 손글씨는 인쇄체와는 달리 사람마다 모양이 다르다. 이것이 손글씨의 매력이고, 손글씨가 대중과 함께하는 이유이기도 하다. 그러므로 다양한 느낌을 줄 수 있는 손글씨는 본래 모습대로 격식에 얽매이지 않아야 한다. 격식에 매이기 시작하면 자연스러운 글씨가 되기 어렵다. 다만 글씨를 바르게 잘 쓰는 규칙은 벗어나지 말자.

누구도　되돌아가서　새롭
게　출발할　수는　없지.

누구도　되돌아가서　새롭
게　출발할　수는　없지.

나태한　사람은　죽음에
이르고　노력하는　사람은
죽는　법이　없다.

그를 잊어버리는 것은
일생이 걸린다는 말이
있다.

지금까지 당신이 만들어
온 의식적 무의식적 선
택으로 인해 지금의 당
신이 있는 것이다.

가혹하고 부정적 뜻이 함축된 증상의
말들을 피하라.

가혹하고 부정적 뜻이 함축된 증상의
말들을 피하라.

정열이 식으면 그 사람은 급속도로 퇴보하고
무력하게 되어 버린다.

우리의 마음은 밭이다. 어떤 씨앗에 물을
주어 꽃을 피울지는 자신의 의지에 달렸다.

변형 글꼴로 빠르게 쓰기

앞에서 글씨를 균형과 비율에 맞춰 조형을 공부하고 연습했다. 속도와 압의 강약을 통해 흐름도
이해했다. 이번에는 글꼴의 획을 변형해 아래 선에 맞춰 빠르게 써보자.

언	어	란		사	고	의		토	대	이	고
사	고	는		감	정	의		영	역	이	다
언	어	란		사	고	의		토	대	이	고
사	고	는		감	정	의		영	역	이	다

언어란 사고의 토대이고 사고는 감정의
영역이다.

언어란 사고의 토대이고 사고는 감정의
영역이다.

비	록		어	리	석	은		사	람	이	라
도		남	을		꾸	짖	는		마	음	은
명	확	하	다	.							

비록 어리석은 사람 이라도 남을 꾸짖는
마음은 명확하다.

비록 어리석은 사람 이라도 남을 꾸짖는
마음은 명확하다.

무엇을　하거나　무엇이
되거나　무엇을　찾는가는
모두　우리　생각에　달려
있다.

무엇을 하거나 무엇이 되거나 무엇을 찾는가는
모두 우리 생각에 달려 있다.

무엇을 하거나 무엇이 되거나 무엇을 찾는가는
모두 우리 생각에 달려 있다.

노동이 사람을 죽이는 경우는 없다. 그러나 빈둥거리며 지내는 것은 신체와 생명을 망친다.

노동이 사람을 죽이는 경우는 없다. 그러나
빈둥거리며 지내는 것은 신체와 생명을 망친다.

노동이 사람을 죽이는 경우는 없다. 그러나
빈둥거리며 지내는 것은 신체와 생명을 망친다.

4장에서는 글씨 교정 과정이 끝났거나 교정중인 글씨를 사진으로 담아서 글씨 교정 과정을 함께 살펴보려고 한다. 잘된 부분과 잘못된 부분을 구체적으로 알 수 있어 글씨 교정을 하는 데 자신감을 얻을 수 있을 것이다.

4장

글씨 교정의
실제 사례로 배운다

당신도 이렇게 글씨를 교정할 수 있다

글씨를 멋지고 바르게 쓰고 싶어하는 것은 자연스러운 일이다. 대부분의 사람들이 글씨를 잘 쓰는 사람들을 부러워하며, 특히 각자의 개성이 담긴 글씨들을 좋아한다. 손글씨에는 글씨를 쓴 사람의 개성과 호흡이 느껴지기 때문이다.

도대체 왜 글씨가 예쁘게 써지지 않는 것일까? 첫째, 자주 쓸 일이 없다 보니 필기에 맞는 근육이 발달하지 않아서다. 마치 오른손잡이가 왼손으로 필기하면 마음대로 되지 않는 것과 같은 이치다. 둘째, 필기구를 잡는 방법이 바르지 않아서다. 필기구를 바르게 잡아야 필기구를 운용할 수 있는 영역이 넓어진다. 셋째, 글꼴의 비율과 조형의 원리를 이해하지 못하고 무작정 글씨를 쓰기 때문이다. 차근차근 글꼴의 비율과 조형 원리를 이해하며 이 책과 함께한다면 글씨 교정, 절대 어렵지 않다.

지금부터 필자가 경험했던 수강생들의 글씨 교정 과정을 살펴볼 것이다. 다양한 사례를 보며 실제 교정 과정을 경험해보자. 특히나 교정 받는 입장에서 겪는 상황을 함께 살펴보다 보면 자신과 비슷한 사례를 만나게 될 것이다.

글씨는 반드시 교정된다. 그러나 상황에 따라 빠르게 교정되기도 하고, 시간이 조금 더 걸리기도 한다. 자신감을 가지고 글씨 교정에 임하도록 하자.

1.희망은 반짝이는 작은 촛불처럼 우리의 길을 밝혀준다.그러면서도 밤이 되어 어두워지면 더욱 밝은 불빛을 발산한다.

2.다른 사람을 진실로 돕는 것이야말로 인생에서 받는 가장 아름다운 보상 중 하나이다.

3. 산 속의 보물을 찾기전에 먼저 네 두팔에 있는 보물을 충분히 이용하라. 그대의 두 손이 부지런 하다면 그곳에서 보물이 샘솟듯 솟아 날 것이다.

4.많은 사람들이 훌륭한 예술은 천부적 재능이나 선척적인 심미안, 또는 신이 내려주신 하사품이라고 생각한다.하지만 사실은 작가의 한결 같은 노력에 의해서만 얻어지는 것임을 알아야 한다.

5.마음속에는 언제라도 숨을수 있고 본래의 자기 모습을 되찾을 수 있는 안식처와 평화가 있다.

6.可能,生活,有無,先生,平和,成功,行星,地球,溫度,風速,電力

7.28943,894726,087263,196429,489274,297423,193542

8. A friend is nothing but a known enemy.

수고 했어요 이름 구기훈 _ _ _ _ _ _ (4)

1. 희망은 반짝이는 작은 촛불처럼 우리의 길을 밝혀준다. 그러면서도 밤이 되어 어두어지면 더욱 밝은 불빛을 발산한다.

2. 다른 사람을 진실로 돕는 것이야말로 인생에서 받는 가장 아름다운 보상 중 하나이다

3. 산 속의 보물을 찾기전에 먼저 네 두 팔에 있는 보물을 충분히 이용하라. 그대의 두 손이 부지런하다면 그 곳에서 보물이 샘 솟듯 솟아 날 것이다.

4. 많은 사람들이 훌륭한 예술은 천부적 재능이나 선천적인 심미안, 또는 신이 내려주신 하사품이라고 생각한다. 하지만 사실은 작가의 한결같은 노력에 의해서만 얻어지는 것임을 알아야 한다.

5. 마음속에는 언제라도 숨을 수 있고 본래의 자기 모습을 되찾을 수 있는 안식처와 평화가 있다.

수고 했어요 이름――김거호――――(4)

이 학생에게는 세로획을 그을 때 꺾어서(점의 형태를 만든 후 방향을 바꾸어 내려 긋는) 쓰게 했다. 이 교정법은 매우 침착하게 글씨를 쓰는 상황을 만든다. 익숙해지면 꺾어 쓰지 않아도 된다.

꺾기를 멈추고 쓰게 했더니 글씨 조형이 무너졌다. 그러다 보니 더욱 심하게 꺾어 쓰기를 했다. 조금 더 익숙해진 다음에 교정 방법을 바꿔야 할 필요가 있다.

1. 희망은 반짝이는 작은 촛불처럼 우리의 길을 밝혀준다. 그러면서도 밤이 되어 어두워지면 더욱 밝은 불빛을 발산한다.

2. 다른 사람을 진심으로 돕는 것이야말로 인생에서 받는 가장 아름다운 보상 중 하나다.

3. 산 속의 보물을 찾기전에 먼저 네 두 팔에 있는 보물을 충분히 이용하라. 그대의 두 손이 부지런하다면 그 곳에서 보물이 샘 솟듯 솟아날 것이다.

4. 많은 사람들이 훌륭한 예술은 천부적 재능이나 선천적인 심미안, 또는 신이 내려주신 하사품이라고 생각한다. 하지만 사실은 작가의 한결같은 노력에 의해서만 얻어지는 것임을 알아야 한다.

5. 마음속에서는 언제라도 쉴 수 있고 본래의 자기 모습을 되찾을 수 있는 안식처와 평화가 있다.

6. 可能, 生活, 有無, 先生, 平和, 成功, 行星, 地球, 濕度, 問題, 重力

7. 28943, 894726, 081263, 196429, 489274, 297423, 193542

8. A friend is nothing but a known enemy.

9. My home is not a place, it is people.

수고 했어요 이름 김준성_____ (4)

1. 희망은 반짝이는 작은 촛불처럼 우리의 길을 밝혀준다. 그러면서도 밤이 되어 어두워지면 더욱 밝은 불빛을 발산한다.

2. 다른 사람을 진실로 돕는 것이야말로 인생에서 받는 가장 아름다운 보상 중 하나이다.

3. 산 속의 보물을 찾기 전에 먼저 네 두 팔에 있는 보물을 충분히 이용하라. 그대의 두 손이 부지런하다면 그 곳에서 보물이 샘 솟듯 솟아 날 것이다.

4. 많은 사람들이 훌륭한 예술은 천부적 재능이나 선천적인 심미안, 또는 신이 내려주신 하사품이라고 생각한다. 하지만 사실은 작가의 한결같은 노력에 의해서만 얻어지는 것임을 알아야 한다.

5. 마음속에는 언제라도 숨을 수 있고 본래의 자기 모습을 되찾을 수 있는 안식처와 평화가 있다.

6. 可能, 生活, 有無, 先生, 平和, 成功, 行星, 地球, 溫度, 風速, 電力

7. 28943, 894726, 087263, 196429, 489274, 297423, 193542

수고 했어요 이름-----장윤빈-----(5)

강 속의 달을 지팡이로 툭 치니
물결따라 달 그림자 조각조각
일렁이네

가을하늘 공활한데 높고 구름없이
밝은 달은 우리가슴 일편단심일세

무궁화 삼천리 화려강산
대한사람 대한으로
길이 보전하세

한요석

수고 했어요 이름---------

잘된 부분

성인의 교정 사례로, 자음과 모음의 비율도 안정적이다. 한 글자씩 보면 무게중심도 잘 이해하고 있으며, 선을 그을 때 힘 조절이 된 글씨다.

잘못된 부분

모음 가로선이 너무 경사져 있다. 무엇이든 적당해야 한다. 억지스러움은 피하고 눈이 피곤하지 않은 편안한 각도를 찾자.

복 있는 자

복 있는 사람은 악인의 꾀를 좇지 아니하며

죄인의 길에 서지 아니하며

오만한 자의 자리에 앉지 아니하고

오직 여호와의 율법을 즐거워하여 그 율법을

주야로 묵상하는 자로다.

저는 시냇가에 심은 나무가 시절을 좇아 과실을

맺으며 그 잎사귀가 마르지 아니함 같으니

그 행사가 다 형통하리로다.

악인은 그렇지 않음이여

오직 바람에 나는 겨와 같도다.

<div align="right">조 윤 영</div>

수고 했어요 이름---------

잘된
부분

조형적인 면에서 잘 짜인 글씨다. 차분하면서도 지적임까지 풍기는 매력적인 호흡이 느껴진다. 중심선에서 상하좌우 대칭을 잘 이루고 있다.

잘못된
부분

만약 빠르게 쓰면 조형 비율이 무너질 것이다. 흐름을 이어가기에는 획의 강약 조절 능력이 아직 부족하기 때문이다. 선을 끌고 다니면서 압 조절이 원활해지도록 연습하자.

당신의 일이 비록
작은 일이라도
전력을 기울여라
성공은 자신의 책무에
최선을 다하는데 있다
성공한 사람은
자기 자신이 할수있는 일을
게을리 하지 않고
꾸준히 해나간 사람들이다

조 전 형

수고 했어요 이름---------

잘된
부분

단아하고, 내공이 뛰어나고, 글씨에 자신감이 있다. 조형이나 비율, 흐름, 호흡 등이 좋다. 빠르게 글씨를 쓴다 해도 멋지게 소화해낼 것이다.

잘못된
부분

'책' 자에서 'ㅐ' 부분의 공간이 협소해 답답하다. '앓'에서 받침 'ㄶ'이 왼쪽으로 조금 이동하면 좋겠다. '람'에서 'ㅁ'이 위의 '라'를 받치고 있기 버거워 보인다.

강속의 달을 지팡이로 툭 치니 물결따라 달 그림자

조각조각 일렁이네 어라 달이 다 부서져 버렸나

팔을 뻗어 달 조각을 만져보려 하였네

물에 비친 달은 본디 비어 있는 달이라 우습다

너는 지금 헛것을 보는게야 물결 잠잤으면 달은

다시 둥글 거고 품었던 네 의심도 저절로 없어지리

한 줄기 휘파람 소리에 하늘은 드넓은데 소나무

늙은 등걸 비스듬히 누워있네

우수수 나뭇잎 지는 소리를 빗소리로 잘못알고 중을 불러

나가보게 했더니 시내건너 나무에 걸렸다네

세상에 쓰일 재능이 없으니 꽃다운 나이들과

겨룰 생각 끊었다네

　　　　　　　　　　　　　　　　이유리

수고 했어요　이름---------

잘된
부분

'강' '툭' '치' '서' '비' '늙' '우' 등의 비율과 구성이
잘 짜인 글씨다.

잘못된
부분

전체적으로 단아한 느낌을 주지만 긴장된 글씨다.
조형적 구성 원리를 이해하고 있지만 긴장감으로
약간 비율이 무너졌다. 띄어쓰기도 넓게 하는 편
이다.

호미 메고 꽃 속에 들어가 김을
매고 저물녁에 돌아오니 맑은
물이 발 씻기에 참 좋으니 샘
이 숲 속 돌틈에서 솟아나오네
외로운 거룻배로 임진강을 건너
가니 강가의 꽃에 봄이 저물려
하네 밀물이 찰랑찰랑 모래에
자국 내고 바람이 살랑살랑 물
에 비늘 생기네

수고 했어요 이름 박성용_____

1. 희망은 반짝이는 작은 촛불처럼 우리의 길을 밝혀준다.
그러면서도 밤이 되어 어두워지면 더욱 밝은 불빛을 발산한다.
2. 다른 사람을 진실로 돕는 것이야말로 인생에서 받는 가장 아름다운 보상 중 하나이다.
3. 산 속의 보물을 찾기전에 먼저 네 두 팔에 있는 보물을 충분히 이용하라. 그대의 두손이 부지런하다면 그 곳에서 보물이 샘 솟듯 솟아 날 것이다.
4. 많은 사람들이 훌륭한 예술은 천부적 재능이나 선천적인 심미안, 또는 신이 내려주신 하사품이라고 생각한다. 하지만 사실은 작가의 한결같은 노력에 의해서만 얻어지는 것임을 알아야 한다.
5. 마음속에는 언제라도 숨을 수 있고 본래의 자기 모습을 되찾을 수 있는 안식처와 평화가 있다.

수고 했어요 이름 ^{조연우}---------

잘된 부분

중학교 1학년의 글씨로, 예쁘고 정돈되게 잘 썼다. 특히 '망' '반' '우' '길' '그' '되' '빛' '인' 등의 글자는 더욱 비율과 공간이 잘 이루어졌고, 무게중심도 적당하다.

잘못된 부분

어떤 글씨는 'ㅇ'이 작아 답답하고, 어떤 글씨는 받침이 비뚤다. 이런 것을 주의하면 더욱 예쁜 글씨가 될 것이다.

1. 희망은 반짝이는 작은 촛불처럼 우리의 길을 밝혀준다. 그러면서도 밤이 되어 어두워지면 더욱 밝은 불빛을 발산한다.

2. 다른 사람을 진실로 돕는 것이야말로 인생에서 받는 가장 아름다운 보상 중 하나이다.

3. 산 속의 보물을 찾기전에 먼저 네 두 팔에 있는 보물을 충분히 이용하라. 그대의 두 손이 부지런하다면 그곳에서 보물이 샘 솟듯 솟아날 것이다.

4. 많은 사람들이 훌륭한 예술은 천부적 재능이나 선천적인 심미안, 또는 신이 내려주신 하사품이라고 생각한다. 하지만 사실은 작가의 한결같은 노력에 의해서만 얻어지는 것임을 알아야 한다.

5. 마음속에는 언제라도 숨을 수 있고 본래의 자기 모습을 되찾을 수 있는 안식처와 평화가 있다.

6. 可能, 生活, 有無, 先生, 平和, 成功,

수고 했어요 이름-김사하_____ (3)

1. 희망은 반짝이는 작은 촛불처럼 우리의 길을 밝혀준다. 그러면서도 밤이 되어 어두워지면 더욱 밝은 불빛을 발산한다. 2. 다른 사람을 진심으로 돕는 것이야말로 인생에서 받는 가장 아름다운 보상 중 하나이다. 3. 땅 속의 보물을 찾기 전에 먼저 네 두 곳에 있는 보물을 충분히 이용하라. 그대의 두 손이 부지런하다면 그 곳에서 보물이 샘 솟듯 솟아 날 것이다. 4. 많은 사람들이 훌륭한 예술은 천부적 재능이나 선천적인 심미안, 또는 신이 내려주신 하사품이라고 생각한다. 하지만 사실은 작가의 한결같은 노력에 의해서만 얻어지는 것임을 알아야 한다. 5. 마음속에는 언제라도 숨을 수 있고 본래의 자기 모습을 되찾을 수 있는 안식처와 평화가 있다

수고 했어요 이름-박종혁----

잘된 부분

연필을 바로 잡는 것만으로 크게 교정된 사례다. 교정자의 이해도도 높아 조형 비율과 공간 나누기도 쉽게 적용했다. 단기간에 교정 효과를 봤다.

잘못된 부분

중간쯤 'ㅈ' '기' '다' '저' 등 글자들이 중심선을 기준으로 위에 가 있다. 그 때문에 아래쪽이 비어 있어서 불편해 보인다.

희망은 반짝이는 작은 촛불 처럼 우리의 길을 밝혀준다.
다른 사람의 진실을 돕는 것이야 말로 인생에서 받는 가장
아름다운 보상 중 하나이다.
산속의 보물을 찾기 전에 먼저 네 두 발에 있는 보물을 충분히
이용하라. 그대의 두 손이 부지런하다면 그곳에서 보물
이 샘솟듯 솟아날 것이다.
많은 사람들이 훌륭한 예술은 천부적 재능이나 선천적인
심미안, 또는 신이 내려주신 하사품 이라고 생각한다.
하지만 사람은 각자의 한결같은 노력에 의해서만 얻어지는 거임
을 알아야 한다.
타인 속에는 언제라도 숨을 수 있고 본래의 자기 모습을
되찾을 수 있는 안식처와 대피가 있다.

可能 生活 有無 先生 平和 成工 行星 地球 溫度
風速電力

_28943, 8947 26 087263 196429 489274 297423 193542

A friend is nothing but a known enemy
My home is not a place, it is people

수고 했어요 이름----------

잘된 부분

1년 정도 교정 받았다. 연필을 잘못 잡고 있어 자신의 글씨를 적어놓고 읽지 못해 노트 필기라도 알아볼 수 있게 바꾸는 것이 목표였다. 현재 깔끔하고 정돈되었다.

잘못된 부분

자음과 모음의 결합 원리를 완전하게 이해하지 못해 '을' '능' '하' '을' '부' '술' 등은 조화가 이루어지지 못했다.

1. 희망은 반짝이는 작은 촛불 처럼 우리의 길을 밝혀준다.
그러면서도 밤이 되어 어두워지면 더욱 밝은 불빛을 발산한다.

2. 다른 사람을 진심로 돕는 것이야말로 인생에서 받는 가장 아름다운 보상 중 하나이다.

3. 산 속의 보물을 찾기전에 먼저 네 두 팔에 있는 보물을 충분히 이용 하라. 그대의 두 손이 부지런하다면 그 곳에서 보물이 샘 솟듯 솟아 날 것이다.

4. 많은 사람들이 훌륭한 예술은 천부적 재능이나 선천적인 심미안, 또는 신이 내려주신 하사품이라고 생각한다. 하지만 사실은 작가의 한결같은 노력에 의해서만 얻어지는 것임을 알아야 한다.

수고 했어요 이름 - - - -

희망은 반짝이는 작은 촛불처럼 우리의 길을 밝혀준다. 그러면서도 밤이 되어 어두워지면 더욱 밝은 불빛을 발산한다.

2. 다른 사람을 진실로 돕는 것이야말로 인생에서 받는 가장 아름다운 보상중 하나이다.

3. 산 속의 보물을 찾기 전에 먼저 네 두 팔에 있는 보물을 충분히 이용하라. 그대의 두 손이 부지런하다면 그 곳에서 보물이 샘 솟듯 솟아날 것이다.

4. 많은 사람들이 훌륭한 예술은 천부적 재능이나 선천적인 심미안, 또는 신이 내려주신 하사품이라고 생각한다. 하지만 사실은 작가의 한결같은 노력에 의해서만 얻어지는 것임을 알아야 한다.

5. 마음속에는 언제라도 숨을 곳이 있고 본래의 자기 모습을 되찾을 수 있는 안식처와 평화가 있다.

6. 可能, 生活, 有無, 先生, 平和, 成功行星,

수고 했어요 이름 박민선____ 162

『나도 내 글씨를 알아보고 싶다』
저자 심층 인터뷰

Q. 『나도 내 글씨를 알아보고 싶다』를 소개해주시고, 이 책을 통해 독자들에게 전하고 싶은 메시지가 무엇인지 말씀해주세요.

A. 이 책을 통해 글씨를 바르게 쓰지 못하는 이유를 깨닫고, 작은 노력으로 큰 효과를 얻을 수 있도록 구성했습니다. 또한 글자의 균형과 조형이 맞춰진다면 전문가가 아닌 사람이 쓴 글씨라도 멋지고 아름답다는 것을 알리고 싶었습니다. 대부분의 사람들이 바른 글씨라고 하면 정형화된 궁서체 형식의 글씨나, 컴퓨터를 사용하면서 익숙해진 바탕체를 떠올립니다. 그러나 그것만이 바른 글씨라는 것은 편견이지요. 이 책을 읽는다면 균형이 맞고 조형적 구성이 잘 이루어지면 어떠한 글꼴이라도 좋은 글꼴이 될 수 있다는 것을 이해하게 될 것입니다.

Q. 독자들이 이 책을 어떻게 활용하면 효과적일지 설명 부탁드립니다.

A. 이 책은 글씨를 잘 쓰는 방법을 이해하도록 구성했습니다. 조형적 균형의 비율을 이해해야만 스스로 글꼴을 재구성해보는 즐거움을 만나게 될 테니까요. 글자 한 자에도 적합한 비율로 편안함을 끌어내는 원리가 있습니다. 그것을 발견하도록 구성했으니 처음 이 책을 접하면 자주 '따라 쓰기'를 하시기 바랍니다. 몇 권을 따라 써보면 글씨에도 호흡과 흐름이 있다는 것을 발견하게 됩니다. 조형의 원리와 선과 선, 점의 위치를 잘 살펴보면 자신 있게 글씨를 쓸 수 있으리라 믿습니다.

Q. 이 책이 다른 유사 도서와의 차이점이 있다면 무엇인가요?

A. 시중에 이미 많은 글씨 교정책들이 서점에 진열되어 있습니다. 그 책들을 보며 '따라 쓰면서 그 교재의 글씨는 흉내 낼 수 있으나 자신만의 독특한 글꼴을 만들어 필기할 수 있는 길잡이는 되기 어렵겠다.'라고 생각했습니다.

길거리에 다니는 사람들의 얼굴과 성격은 모두 다릅니다. 제각기 개성이 넘치고 있지요. 글씨도 이와 같다고 생각합니다. 사람마다 생김새와 성격이 다른 것처럼 각자의 글꼴은 다릅니다. 중요한 것은 어떤 글꼴이든 읽는 사람이 편안함을 느끼게 하는 글씨가 잘 쓴 글씨라는 점입니다.

글꼴의 비율과 조형적 편안함을 어떻게 구성해나가는지에 중점을 두었습니다. 글씨는 정자로만 쓰는 것이 아니라 빠르게 쓰기도 합니다. 빠르게 쓰더라도 흐름이 이어지면서 더욱 부드럽고 편안해야 잘 쓴 글씨가 되는 것이지요. 이런 흐름을 연습할 수 있게 했습니다.

Q. 디지털 시대에 점점 손글씨를 쓸 일이 줄어들고 있습니다. 그러다 보니 글씨가 예쁘지 않은 사람이 많습니다. 왜 글씨가 예쁘게 써지지 않을까요?

A. 손글씨를 쓸 일이 줄어들고 있는 것은 사실입니다. 예쁜 손글씨를 쓰고 싶은 욕구는 초·중·고등학생뿐만 아니라 대학생, 직장인 등 누구에게나 있습니다. 그러나 자신의 글씨가 예쁘지 않으니 점점 손글씨를 쓰고 싶지 않겠지요. 그러다 보니 자신감을 잃게 되고요.

글씨가 예쁘게 써지지 않는 이유는 첫째, 자주 쓸 일이 없다 보니 필기에 맞는 근육이 발달하지 않아서입니다. 마치 오른손잡이가 왼손으로 필기하면 마음대로 되지 않는 것과 같은 이치입니다. 그러다 보니 더욱 손글씨를 안 쓰게 되고, 점점 글씨에 맞는 근육이 발달하지 못하는 것입니다. 성인이 되어도 근육은 발달하지 않지요. 둘째, 필기구를 잡는 방법이 바르지 않아서입니다. 필기구를 바르게 잡아야 필기구를 운용할 수 있는 영역이 넓어집니다. 셋째, 글꼴의 비율과 조형의 원리를 이해하지 못하고 글씨를 쓰기 때문입니다.

Q. 우리가 글씨를 바르게 써야 하는 이유는 무엇일까요?

A. 많은 분들은 "왜 글씨를 바르게 잘 써야 하나요?"라고 질문합니다. 바르게 쓰는 것과 잘 쓰는 것은 같은 말입니다. 조형과 비율이 좋으면 바르게 보이고, 바르면 잘

쓴 글씨입니다. 그러나 글씨를 반드시 잘 써야 한다고 생각하지는 않습니다. 어떤 이들은 바르게 써야 하는 이유가 있을 수도 있고, 어떤 이들은 바르게 써야 할 이유가 없을 수도 있겠지요. 그러나 저는 바르게 써야 하는 이유가 있다고 생각하며, 글씨를 쓰는 목적에서 그 이유를 찾아보려고 합니다.

글씨를 쓰는 목적은 누군가에게 읽게 하기 위해서입니다. 자신이 보거나 타인이 보거나 다시 읽기 위해서지요. 그렇기 때문에 읽는 사람이 편안하게 느껴지는 편이 좋습니다. 편안하게 느껴지려면 글씨가 편안해야 합니다. 예를 들어 어떤 학생이 쓴 주관식 문제의 답안지를 채점하는 선생님이 읽어야 한다면 되도록 편안하게 읽히도록 하는 것은 쓴 사람이 읽는 사람에게 갖추어야 할 예의라고 생각합니다. 마치 청소도 제대로 하지 않고 집에 손님을 초대한 것이 예의가 아닌 것과 같겠지요. 또한 학생들이 바르게 필기하는 것은 학습에도 매우 긍정적인 효과가 나타납니다. 아무렇게나 쓰는 필기와 달리 바르게 쓰는 필기 습관은 암기력과 지구력을 높입니다.

Q. 글씨를 바르게 쓰기 위한 자세는 어떤 것인가요?

A. 글씨를 바르게 쓰기 위해서는 허리를 곧게 펴는 것이 중요합니다. 허리를 곧게 한다는 것은 학생들에게는 집중력을 높이는 방법이기에, 바르게 글씨를 쓰면 곧 집중력을 높이는 결과도 부가적으로 얻게 됩니다. 가장 많은 사람들이 하는 안 좋은 자세는 한 팔로 턱을 괴는 자세입니다. 글씨를 잘 쓸 수 없는 자세이지요. 그리고 책상에 엎드려서 글씨를 쓰는 것도 매우 바람직하지 못한 자세입니다. 또 한 팔을 내리고 한 팔과 손목에 의지해 쓰게 되면 금방 피로해지며 바른 필기를 하기도 어렵습니다.

허리를 곧게 하고, 종이 혹은 노트에 필기하는 팔이 평행을 이루는 것이 좋은 자세입니다. 그러나 반드시 이 자세를 유지해야 하는 것은 아닙니다. 노트와 팔이 평행하지 않고 차이가 있어도 글씨를 쓰는 자신이 편안하면 된다고 생각합니다. 항상 유동적인 사고가 중요하다는 것이지요.

Q. 글씨를 바르게 쓸 때 필기구를 잡는 방법이 있다면 설명해주세요.

A. 연필을 잘못 잡아서 악필이 되는 경우는 생각보다 많습니다. 신기하게도 연필을 잘못 잡는 사람들 중 대다수가 젓가락도 잘못 잡지요. 왜 그럴까요? 바로 젓가락을 잡는 방법과 연필을 잡는 방법이 같기 때문입니다. 젓가락을 잡았을 때 아래 젓가락은 지지대 역할만 하고 위 젓가락이 움직이게 되는데, 이것을 아래쪽으로 내려 잡으면 연필 잡는 방법이 됩니다. 그러니 젓가락 잡는 방법을 연습하거나 연필 잡는 방법을 연습하면 둘 다 해결된답니다.

먼저 두 손가락을 집게 모양으로 만들고 연필을 잡은 후, 둘째손가락 셋째 마디와 넷째 마디 사이에 연필을 고정시키면 됩니다.

Q. 글씨 쓰기에서 호흡이 중요하다고 하셨습니다. 자세한 설명 부탁드립니다.

A. 강원도 고성군의 DMZ 전시장에 갔을 때, 전쟁 상황에서 한 장교가 고향에 보내는 편지글을 전시해둔 것을 보고 감탄사가 나왔습니다. 정말 잘 쓴 글씨였어요. 그분의 숨결을 따라 읽어가면서 당시의 상황까지 느낄 수 있었습니다. 첫 글자에서 끝까지 이어지는 자연스러운 호흡이 발레리나의 춤을 감상한 듯도 하고, 피아니스트의 멋진 피아노 연주를 감상한 듯도 했습니다. 그런데 상상해보세요. 춤을 감상하는데 호흡이 끊어지는 율동이 이어진다면 그 춤은 보는 이의 눈을 피곤하게 할 것입니다. 피아노 연주라면 귀가 편안하지 않겠지요. 제 작업실 옆에는 성악 학원이 있습니다. 간혹 멋진 노래가 들려와 귀를 즐겁게 해주기도 하지만, 대부분은 연습생인지라 오히려 소음으로 들릴 때도 있어 괴롭기도 합니다.

글씨의 호흡도 이와 같습니다. 정자로 또박또박 쓸 때는 호흡이 있다는 것을 인지하지 못하지요. 그러나 속도를 내서 글씨를 쓰게 되면 호흡이 있다는 것을 알게 됩니다. 정자 속에도 우리가 인지하지 못했을 뿐 호흡은 있습니다. 만약 여러분이 글씨 연습을 할 때 한 획 한 획을 그으며 똑같은 호흡으로 선을 긋지 않음을 발견한다면 빨리 쓰는 연습을 해도 됩니다. 이때 글씨를 반드시 또박또박 쓸 필요는 없습니다. 아시겠지만 평상시에는 속도를 내면서 써야 할 때가 더 많아요. 그래서

이런 연습이 필요한 것입니다.

호흡으로 글씨를 끌고 다니며 속도를 낼 수 있다면 춤추는 글씨와 함께 보는 이의 눈이 편안해집니다. 선에서 힘을 줄 때와 힘을 뺄 때를 느끼면서 필기구를 끌고 다니는 연습을 하시기 바랍니다. 처음부터 끝까지 균일한 압을 주면서 글씨를 쓰지 않는다는 것을 깨닫고 글씨와 함께 호흡을 유지하는 것을 이해하기 바랍니다.

Q. 숫자와 영어를 쓸 때도 한글을 쓸 때와 같은 방법으로 쓰면 될까요? 설명 부탁드립니다.

A. 숫자나 한글과 비교하자면 영어를 쓸 때는 조금 방법이 다릅니다. 필기구의 각도를 조금 더 경사지게 하면 편하게 필기할 수 있습니다. 이때 새끼손가락은 펴서 종이에 지지대로 삼으면 편하게 필기구를 다룰 수 있습니다. 숫자를 쓸 때는 한글 쓰기와 같은 방법으로 필기구를 잡아도 되고, 영어 필기 때와 같은 방법으로 잡아도 됩니다.

이 책의 특이점은 영어 인쇄체를 싣지 않았다는 것입니다. 평소 우리가 접하는 인쇄체는 필기체가 아니니 인쇄체처럼 쓰지 않는 것이 마땅하다고 봅니다. 인쇄체를 억지로 기울여서 쓰는 것은 오히려 학생들에게 혼란을 주더군요. 그래서 이 책에서는 필기체 쓰기 연습만 다루었습니다.

Q. 요즘 손글씨 쓰기가 크게 유행입니다. 글씨 교정을 하고 싶어하는 독자들에게 한 말씀 부탁드립니다.

A. 세상은 제4차 산업혁명 시기가 시작되었다고 합니다. 먼 미래로만 여겨졌던 시대 흐름이 미래가 아닌 현실과 만나는 시점에서 손글씨 쓰기가 유행한다는 것은 어떻게 보면 참 아이러니하네요. 하지만 우리가 상상하지 못한 어떤 세상으로 변해가도 결국 세상은 사람들이 살아가는 세상일 것입니다. 사람에게는 감정이 무엇보다 중요하고, 이 감정들은 예술을 발전시킵니다. 글씨는 결국 문자 예술이라고 할 수 있어요. 문자 예술의 시작이 바로 바르게 글씨를 쓰는 것에 있지요.

글씨를 멋지고 바르게 쓰고 싶어하는 것은 자연스러운 일입니다. 대부분의 사람

들이 글씨를 잘 쓰는 사람들을 부러워하지요. 특히 인쇄된 글씨보다 각자의 개성이 담긴 글씨들을 좋아합니다. 손글씨에는 글씨를 쓴 사람의 개성과 호흡이 느껴집니다. 곧 생명이 담겨 있다고도 말할 수 있어요. 그러니 생명체인 인간이 글씨 쓰기를 멈추지 않는 것 아닐까요?

이번 기회에 멋진 글씨 쓰기에 도전하시기 바랍니다. 나아가 자신만의 개성 있는 글씨체를 만들 수 있기를 바랍니다.

1. 네이버 검색창 옆의 카메라 모양 아이콘을 누르세요.
2. 스마트렌즈를 통해 이 QR코드를 스캔하면 됩니다.
3. 팝업창을 누르면 이 책의 소개 동영상이 나옵니다.

캘리그라피, 이보다 쉬울 수 없다

누구나 쉽게 따라 하는 캘리그라피

오현진 지음 | 값 17,000원

캘리그라피를 처음 시작하는 사람도 스스로 공부할 수 있게 초급·중급·고급으로 단계를 나누어 구성한 캘리그라피 교육서다. 서예 경력 30년의 서예 전문가인 저자는 도형의 틀을 이용해 글꼴을 구성하는 방법과 한 글자일 때나 두 글자, 세 글자일 때는 어디에 강조점을 두는 것이 좋은지 등 이 책에 자신의 캘리그라피 핵심 비법을 모두 담았다. 이 책에 나와 있는 방법들을 따라 하면 누구나 쉽게 캘리그라피를 할 수 있을 것이다.

꽃 그리기, 이보다 더 쉬울 수 없다

누구나 쉽게 따라 하는 꽃 그리기

김규리 지음 | 값 25,000원

이 책은 처음 꽃을 그리는 사람이어도 보다 쉽게 꽃 그림을 그릴 수 있도록 구성했다. 실제로 그림을 그리기 전에 알아두어야 할 기초 지식들을 상세히 설명해주어 기본기를 확실하게 잡을 수 있게 했으며, 기존의 책들과는 달리 다양한 꽃들을 풍부하게 다루어 종류별로 충분히 연습할 수 있도록 했다. 이 책에 나온 다양한 꽃들을 따라 그리다 보면 어떤 꽃을 마주하더라도 당황하지 않고 자신 있게 그림을 그리게 될 것이다.

풍경 스케치, 이보다 더 쉬울 수 없다

누구나 쉽게 따라 하는 풍경 스케치

김규리 지음 | 값 25,000원

이 책은 풍경 스케치의 단계를 최대한 세부적으로 설명함으로써 완성된 결과물로 자연스럽게 이어지도록 했다. 또한 풍경 스케치의 기초 지식을 설명하는 데 많은 부분을 할애했다. 연필을 잡는 법에서부터 선을 쓰는 법, 여러 가지 풍경 개체를 그리는 법, 구도를 잡는 법까지 다루어 기본기를 충실히 익힐 수 있도록 했다. 일상생활에서 스쳐 지나갈 뻔한 풍경이 그림이 되는 특별한 경험을 느껴보고 싶다면, 이 책을 자신 있게 권한다.

인물 드로잉, 이보다 더 쉬울 수 없다

누구나 쉽게 따라 하는 인물스케치

김용일 지음 | 값 20,000원

이 책은 연필 인물화의 기초 기법부터 실전 테크닉까지 초보자를 위한 인물화 그리기의 핵심 노하우를 담았다. 이 책 한 권이면 초보자도 자신감 있게 인물화를 그릴 수 있다. 그림은 관심과 노력만으로 충분하다. 이제 공부가 아닌 행복을 위해 연필을 잡아보자. 이 책을 보며 연필을 잡는 순간 모든 사람들이 이렇게 생각할 것이다. '그림을 그리니까 이렇게도 행복해지는 것을!'

독서로 마음의 상처를 치유하다

꼭 알고 싶은 독서치유의 모든 것

윤선희 지음 | 값 14,000원

마음에 상처를 안고 있는 사람들이 스스로를 치유할 수 있도록 돕는 독서치유 안내서로, 책을 선정하는 방법부터 독서치유 처방전까지 독서치유의 모든 것을 소개한다. 다양한 현장에서 오랫동안 독서치유 강의와 상담을 진행한 저자는 책이 꽁꽁 닫힌 마음을 열어주는 매개체가 되고, 자신도 알 수 없었던 스스로의 문제를 선명하게 보여준다고 말한다. 이 책을 읽고 스스로를 치유하는 길에 더 가까이 다가가보자.

한 권으로 읽는 정신분석

꼭 알고 싶은 정신분석의 모든 것

이수진 지음 | 값 16,000원

정신분석 전반에 대해 통합적으로 이해할 수 있는 책이다. 한의사이자 미국 공인 정신분석가인 저자는 현장에서 경험한 풍부한 사례를 이 책에 고스란히 녹여내 정신분석이론이 실제 사례에서 어떻게 적용되는지 쉽게 설명함으로써 정신분석이론에 실제적으로 접근할 수 있도록 했다. 심리치료나 정신분석을 공부하고 있는 사람이라면 정신분석의 큰 맥락을 잡는 데 유용한 이 책을 꼭 일독하길 바란다.

받아들임이 가르쳐주는 것들

받아들이면 알게 되는 것들

황선미 지음 | 값 13,000원

이 책은 '지금-여기'가 만족스럽지 않은 사람들을 위해 행복해지기 위한 선택으로 받아들임을 소개한다. 평범한 사람들의 평범한 받아들임을 말하기 때문에 받아들임이 무엇인지, 받아들임이 어떻게 우리의 삶을 변화시킬 수 있는지, 어떻게 받아들여야 하는지 등을 공감하며 쉽게 이해할 수 있다. 또한 본문 중간에 체크리스트, 생각해볼 문제, 직접 써볼 수 있는 공간 등을 마련해 독자 스스로 진정한 받아들임의 방법을 배우고 생각해볼 수 있게 했다.

나는 때론 혼자이고 싶다

혼자 있는 시간이 가르쳐주는 것들

허균 지음 | 정영훈 엮음 | 박승원 옮김 | 값 14,000원

중국의 여러 책에서 은둔과 한적에 관한 내용을 모아 담은 허균의 『한정록』을 현대적 감각에 맞게 재편집한, 혼자 있는 시간의 즐거움을 알려주는 책이다. 이 책을 읽으며 '나 자신'을 돌아보고 성장할 수 있는 시간을 가져보자. 수많은 이야기를 통해 혼자 보내는 시간이 얼마나 뜻깊고 즐거운지 느낄 수 있을 것이다. 혼자 보내는 시간의 즐거움이란 단지 사람들과 외따로 살아가는 즐거움이 아니라 온전한 나로 깨어 있는 삶의 즐거움임을 이 책을 통해 깨닫기를 바란다.

인간에 대한 위대한 통찰

몽테뉴의 수상록

몽테뉴 지음 | 정영훈 엮음 | 안해린 옮김 | 값 12,000원

가볍지도 과하지도 않은 무게감으로 몽테뉴는 세상사의 다양한 주제들에 대해 본인의 견해를 자신 있고 담담하게 풀어낸다. 이 책을 읽으며 나의 판단이 바른지, 내가 지금 제대로 살고 있는지, 앞으로 어떻게 살아야 하는지 등을 수없이 자문해보자. 원초적인 동시에 삶의 골자가 되는 사유를 함으로써 의식을 환기하고 스스로를 성찰하며 인생의 전반에 대해 배우는 계기가 될 것이다.

인생을 어떻게 살아야 할 것인가

에픽테토스의 인생을 바라보는 지혜

에픽테토스 지음 | 강현규 엮음 | 키와 블란츠 옮김 | 값 12,000원

내면의 자유를 추구했던 에픽테토스의 철학과 통찰이 담겼다. 현실에 적용 가능한 구체적이고 실천적인 에픽테토스의 철학을 내면에 습득해 필요한 상황이 올 때마다 반사작용처럼 적용할 수 있다면, 그 어떤 역경과 어려움 앞에서도 굴하지 않고 꿋꿋하게 살아남아 최후의 승리자가 될 수 있을 것이다. 현실에 좌절하고 힘들어하는 모든 현대인들에게 에픽테토스의 철학이 담긴 이 책을 권한다.

행복의 비밀을 알려주는 위대한 고전

세네카의 행복론

루키우스 안나이우스 세네카 지음 | 정영훈 엮음 | 정윤희 옮김 | 값 13,000원

삶과 죽음의 의미, 그리고 진정한 행복의 의미가 무엇인지와 같은 인생의 본질적인 질문을 우리 마음속에 던져주는 책이다. 누구나 행복한 삶을 꿈꾸지만 진정한 행복이 무엇인지는 알지 못한다. 가끔 내가 가진 행복이 남들보다 작은 것 같아서 속상할 때, 급작스럽게 찾아온 고난을 이기지 못해 좌절할 때 이 책을 한번 읽어보자. 세네카의 조언이 가슴 깊이 스며들어와 포기하지 않고 다시 일어설 수 있는 힘을 줄 것이다.

충만하고 행복한 노년을 맞이하는 지혜!

키케로의 노년에 대하여

키케로 지음 | 정영훈 엮음 | 정윤희 옮김 | 값 13,000원

인간이라면 누구나 경험하는 노년에 대한 막연한 두려움과 잘못된 인식을 바로잡고 노년이 지닌 장점들을 정리한 책으로, 노년을 행복하게 보내는 지혜로운 방법을 담았다. 비단 노년기에만 국한되지 않고 인간으로서 주어진 삶을 어떤 마음가짐으로 지내야 하는지에 대한 처세술이 담겨 있다. 선인의 지혜를 읽으며 자신의 인생을 보다 값지게 마무리할 수 있는 기회를 놓치지 않길 바란다.

누구나 쉽게 따라 하는 글쓰기 비법

퇴근길 글쓰기 수업

배학수 지음 | 값 16,000원

글쓰기는 삶을 사색하기에 가장 좋은 방법이다. 개인의 불안을 잠재우고, 자기 정립을 하기 위한 가장 좋은 방법은 개인 에세이를 쓰는 것이다. 학생들은 과제를, 직장인들은 보고서를, 일반인들은 메신저를 사용하며 매일매일 글을 쓴다. 그렇기 때문에 글쓰기의 이론만 제대로 배운다면 글을 쓰는 것은 어렵지 않다. 이 책을 통해 에세이의 이론을 배우고 하나의 이론으로 모든 글이 술술 써지는 경험을 해보도록 하자.

〈씨네21〉 주성철 기자의 영화 글쓰기 특강

영화기자의 글쓰기 수업

주성철 지음 | 값 16,000원

좋은 영화글을 쓰고 싶은 사람들에게 들려주는, 주성철 기자가 스스로 실천하며 살아왔던 방법들을 모은 책이다. 이 책에는 영화평론에서부터 짧은 영화리뷰까지 영화와 관련된 모든 글을 잘 쓰기 위한 저자의 실천적 비법이 가득하다. 영화기자는 어떤 직업인지, 영화기자는 어떤 글을 써야하는지, 영화기자가 아니더라도 영화글을 어떻게 써야할지 알고 싶은 이들에게 꼭 필요한 책이다.

불안한 당신을 위한 심리 처방

불안해도 괜찮아

최주연 지음 | 값 15,000원

불안을 두려워하지 않고 극복하기 위해서는 어떻게 대처해야 하는지 안내해주는 심리치료서다. 각박한 현대사회를 살아가는 사람들에게 불안은 더이상 멀고 낯선 존재가 아니다. 이 책은 먼저 불안이 어떤 감정인지 세세히 짚어보며, 왜 우리가 불안 때문에 힘들어하는지를 알아본다. 그다음에는 이러한 불안을 어떻게 다루어야 하는지를 알려준다. 마지막에는 불안을 극복하기 위해서 꼭 필요한 노출 과정을 통해 어떻게 불안을 극복할 수 있는지 살펴보자.

자기 자신을 있는 그대로 받아들이는 힘

지금 있는 그대로의 너여도 괜찮아

정은임 지음 | 값 15,000원

현대 사회는 빠르게 변화한다. 이 속도에 발맞춰 바쁘게 살다보면 자신의 감정과 마음을 놓치기 쉽다. 빠른 속도 속에서 여유를 갖고 마음을 되돌아보기 힘들기 때문이다. 이러한 환경 속에서 자신이 괜찮지 않다고 느끼는 것은 지극히 자연스럽다. 이 책에서 저자는 친절한 방식으로 자신의 마음을 다스리는 방법을 알려준다. 또한 삶의 변화를 바라는 사람들에게 변화를 위한 단계적인 방법을 친절하고 자세하게 알려준다.

세상에서 가장 재미있는 반 고흐 이야기

반 고흐를 좋아하는 사람이라면 꼭 알아야 할 32가지

최연욱 지음 | 값 15,000원

전 세계에서 가장 유명하고 사랑받는 화가 빈센트 반 고흐의 삶과 작품을 조명한 책이다. 특히 우리가 흔히 알고 있는 화가 빈센트 반 고흐가 아닌 그의 본연의 모습을 보여주고, 이미 잘 알려진 작품들 속에 숨겨진 흥미로운 이야기를 담았다. 미치광이 화가 반 고흐가 어떻게 세계적인 거장이 되었는지 알고 싶다면 이 책을 보자. 빈센트의 삶을 들여다보면 그의 작품들을 또 다른 눈으로 바라볼 수 있을 것이다.

난생 처음 서양미술사를 제대로 공부하다

5일 만에 끝내는 서양미술사

최연욱 지음 | 값 19,000원

우리나라를 대표하는 '넘버원 미술전도사' 최연욱 화가의 유쾌하고 재미있게 읽는 서양미술사 이야기다. 서양미술의 역사와 대표 명작들에 대한 감상 포인트까지 쉽고 유쾌하게, 그러면서도 치밀하고 속속들이 담아낸 이 책을 통해 그간 어렵게만 느껴지던 서양미술사를 이제 '미알못'인 당신도 손쉽게 독파할 수 있을 것이다. 미술에 대한 진입장벽을 훌쩍 뛰어넘어 그 누구라도 이 책을 통해 미술의 매력에 푹 빠지는 마력을 느껴보자.

미켈란젤로부터 앤디 워홀까지 유럽의 명화들을 찾아 떠나다

나를 설레게 한 유럽 미술관 산책

최상운 지음 | 값 17,000원

유럽 대도시의 대표 미술관에서 꼭 살펴봐야 할 작품을 소개해주는 예술기행서다. 프랑스에서 조형예술과 미학을 전공한 저자가 유럽 현지의 많은 미술관과 전시회를 다니다가, 다른 사람들에게도 유럽에 있는 다양한 예술 작품의 매력을 알려주고 싶어서 쓰게 된 책이다. 유럽에 대한 알짜배기 지식도 함께 얻으면서 유럽이 품어온 예술 작품의 발자취를 따라가 보자.

명화와 함께 떠나는 마음 여행

나를 행복하게 하는 그림

이소영 지음 | 값 16,000원

명화와 조금 '더' 친해지기 위한 안내서다. 미술 교육자이자 미술 에세이스트인 저자가 힘들고 지칠 때 큰 위로와 용기를 주었던 그림들을 모아 엮은 책으로, 화가 혹은 명화에 얽힌 역사적 이야기와 개인적인 이야기를 함께 풀어냈다. 명화를 본다는 것은 결국 화가를 만나고, 사람을 만나고, 나의 내면과 만나는 일이다. 이 책을 통해, 그리고 명화를 통해 나를 찾고, 사회를 배우고, 관계를 이해하고, 위로를 받기 바란다.

프로이트가 말하는 정신분석의 모든 것

프로이트 심리학 강의

베벌리 클락 지음 | 박귀옥 옮김 | 값 15,000원

우리에게 친숙한, 누구나 한 번쯤은 들어보았을 심리학자 프로이트의 새롭고 다양한 모습을 볼 수 있는 심리서다. 이 책은 지금까지와는 다른 프로이트의 모습을 보여준다. 프로이트의 사상은 우리의 경험에 대해 다시 생각해볼 기회를 제공하며, 그의 분석은 새로운 생각과 삶의 방식을 등장시켰다. 이 책을 통해 살아 있다는 것이 무엇을 의미하는지, 특히 진정으로 산다는 것이 무엇인지 새롭게 조명해보자.

서로 다른 우리가 조화롭게 사는 법

행복을 이끄는 다름의 심리학

노주선 지음 | 값 14,000원

사람들은 서로 다르다는 이유만으로 서로에게 상처를 주기도 하고 상처를 받기도 한다. 저자는 나를 알고 타인을 알아가는 질문과 설문 등을 통해 그들의 갈등 원인인 '다름'을 지적하고 해결 방안을 찾아준다. 다름의 정의를 새롭게 조명함으로써 서로의 다름을 어떻게 이용해야 할지, 나아가 서로의 관계를 어떻게 성공적으로 이끌어가야 할지에 대한 방법을 알려주는 이 책은 훌륭한 인간관계를 유지하기 위해 반드시 읽어야 할 최고의 지침서다.

먹는 것 때문에 힘든 사람들을 위한 8가지 제안

음식이 아니라 마음이 문제였습니다

캐롤린 코스틴·그웬 그랩 지음 | 값 16,000원

캐롤린 코스틴은 실제로 거식증을 앓아 '살기 위해' 심리학을 공부했으며, 이를 자신에게 직접 적용해 완치한 후 미국 최고의 섭식장애 전문가가 되었다. 이 책은 먹는 것으로부터의 회복과 자유를 갈구하는 사람들에게 진정 필요한 것이 무언지 명쾌하게 알려준다. 먹는 것 때문에 고통을 겪는 사람들은 물론이고, 주변의 가족과 친구들도 이 책을 읽으며 한결 마음의 안정을 얻을 수 있을 것이다.

설탕을 줄여도 100배 더 건강해진다

설탕이 문제였습니다

캐서린 바스포드 지음 | 신진철 옮김 | 값 15,000원

이 책은 우리가 무의식적으로 섭취하는 설탕에 대한 경각심을 불러일으키고, 설탕에서 벗어나는 방법에 대한 친절한 조언과 식사법, 레시피까지 소개해준다. 이 책에서 주장하는 대로 설탕 섭취에 대한 통제력을 되찾기 위해 노력하다 보면, 어느새 당신의 삶의 다른 영역을 통제할 수 있는 힘도 길러져 있을 것이다. 그러니 좀더 건강한 삶을 위해 지금 당장 이 책을 펼쳐보자.

■ 독자 여러분의 소중한 원고를 기다립니다 ━━━━━━━━

메이트북스는 독자 여러분의 소중한 원고를 기다리고 있습니다. 집필을 끝냈거나 집필중인 원고가 있으신 분은 khg0109@hanmail.net으로 원고의 간단한 기획의도와 개요, 연락처 등과 함께 보내주시면 최대한 빨리 검토한 후에 연락드리겠습니다. 머뭇거리지 마시고 언제라도 메이트북스의 문을 두드리시면 반갑게 맞이하겠습니다.

■ 메이트북스 SNS는 보물창고입니다 ━━━━━━━━

메이트북스 홈페이지 www.matebooks.co.kr

책에 대한 칼럼 및 신간정보, 베스트셀러 및 스테디셀러 정보뿐만 아니라 저자의 인터뷰 및 책 소개 동영상을 보실 수 있습니다.

메이트북스 유튜브 bit.ly/2qXrcUb

활발하게 업로드되는 저자의 인터뷰, 책 소개 동영상을 통해 책에서는 접할 수 없었던 입체적인 정보들을 경험하실 수 있습니다.

메이트북스 블로그 blog.naver.com/1n1media

1분 전문가 칼럼, 화제의 책, 화제의 동영상 등 독자 여러분을 위해 다양한 콘텐츠를 매일 올리고 있습니다.

메이트북스 네이버 포스트 post.naver.com/1n1media

도서 내용을 재구성해 만든 블로그형, 카드뉴스형 포스트를 통해 유익하고 통찰력 있는 정보들을 경험하실 수 있습니다.

메이트북스 인스타그램 instagram.com/matebooks2

신간정보와 책 내용을 재구성한 카드뉴스, 동영상이 가득합니다. 각종 도서 이벤트들을 진행하니 많은 참여 바랍니다.

메이트북스 페이스북 facebook.com/matebooks

신간정보와 책 내용을 재구성한 카드뉴스, 동영상이 가득합니다. 팔로우를 하시면 편하게 글들을 받으실 수 있습니다.

STEP 1. 네이버 검색창 옆의 카메라 모양 아이콘을 누르세요.　　STEP 2. 스마트렌즈를 통해 각 QR코드를 스캔하시면 됩니다.
STEP 3. 팝업창을 누르시면 메이트북스의 SNS가 나옵니다.